零基础
练就好声音

涂梦珊 著

本书聚焦于声音的基本功练习，以问答方式讲述练声技巧。

书中解答了不同的初学者对自己声音形象的困惑，从大家的体验入手，逐渐代入声音学习的一些理念，并解读了科学发声原理、练声及声音美化的技巧。最后用思维导图总结了各种练声方法。本书适合那些囿于生活环境失去了"鸿蒙"之声、期待恢复自己语言天赋的普通人阅读，也适合拥有"天籁之音"优势的人群作为走向商业语音之路的专项训练用书。

图书在版编目（CIP）数据

零基础练就好声音 / 涂梦珊著. —北京：机械工业出版社，2024.5

ISBN 978-7-111-74486-3

Ⅰ.①零… Ⅱ.①涂… Ⅲ.①发声法 Ⅳ.①J616.1

中国国家版本馆CIP数据核字（2024）第061986号

机械工业出版社（北京市百万庄大街22号　邮政编码100037）
策划编辑：梁一鹏　　　　　　　责任编辑：梁一鹏
责任校对：曹若菲　薄萌钰　　　责任印制：任维东
北京瑞禾彩色印刷有限公司印刷
2024年5月第1版第1次印刷
148mm×210mm・6.375印张・1插页・139千字
标准书号：ISBN 978-7-111-74486-3
定价：58.00元

电话服务　　　　　　　　　网络服务
客服电话：010-88361066　　机　工　官　网：www.cmpbook.com
　　　　　010-88379833　　机　工　官　博：weibo.com/cmp1952
　　　　　010-68326294　　金　书　网：www.golden-book.com
封底无防伪标均为盗版　　　机工教育服务网：www.cmpedu.com

自　序

我从小就是一个不被看好的"笨小孩",做任何事情都会有人质疑。当我开启声音培训事业时,有人问:"你不是专业播音员,凭什么来教我?"当我准备写第一本小说时,也有人不断地"提醒":"你又不是名家,怎么会有人看?"多数人听到这些话的时候内心肯定很难受,但我没想这么多,还是坚持一直写。

文章写完之后我找了很多家出版社寻求出版,多次被拒绝后终于有人感兴趣了,并且给了很高的评价,小说终于顺利出版。后来我明白了,无论做什么事情,不用在意别人的质疑和否定,只要我们开始行动,并持续去做,就已经有 50% 的成功概率了。

我的每一次转型都遵循了这个原则,从出版《如何练就好声音》到《声音的价值》,再到女性成长类杂文、小说的出版,都是因为坚持了这个原则。所以不被看好的"笨小孩"也可以走出来,一旦找到突破口之后,便有了弯道超车的机会。

"我已经成年了,声音还能改变吗?"

常有读者私信我这个问题,说明大家普遍认为声音和我们的身高一样,成年之后很难再有变化,甚至想当然地认为"好声音是天生的,说话好听需要天赋",这是一种极大的误解。我自己

就是零基础从会计转型到配音员，再转型到声音教练的。

决定转型配音方向时，我没有科班背景，也没有行业人脉，更没有多余时间系统学习，可以说是完完全全从零开始。由于没有专业录音设备和场地，为了躲避各种噪声，我只好躲进衣柜（当时租的房子里正好有一个很大的步入式衣柜）去录音。我通过邮件和QQ向数百个渠道投递了自己的样音，结果都是石沉大海。我的情绪低落到了极点，为了缓解压力，我躲在被窝里看动画片，这才想到自己可以模仿童声，于是录制了几段童声样音，放在了互联网上。

我很快就接了一个大订单，赚到了自己声音变现的"第一桶金"。有了这"第一桶金"之后，我才逐渐将自己的"声路"拓展到成年女声市场。现在看，我当时的声音还是有很大的改进空间的。然而当初的无知无畏，反倒促进了自己的成功，因为我面向的是商业语音市场，市场需要的不是完美的声音，而是表现力和效率。

之后，我还用这套高效的办法帮自己的闺蜜——一位"全职宝妈"，跨界进入声音领域并收入颇丰。另外，我总结出自己的"衣柜创业"经验并开展声音培训课程，培养了数万名学员。其中有大量学员通过学习我的课程快速进入商业语音市场，实现了以声音为副业的收益。

分享这些，我想说的是我和大家一样，都是零基础。以我的亲身经历证明，声音领域并不是科班人士的"专属领地"，人人皆可练出好声音。没有什么是比练好自己的声音更容易的事儿了，这项技能终身受用，即便不把它当作谋生工具，也可以通过改变自己的"声音形象"而获益匪浅。

成为声音教练这些年，我帮助无数零基础的学员更高效地使用自己的声音，也帮助了不少职业用声群体让他们久说不累。他们的改变全都遵循了以下路径：

1. 建立用声思维。
2. 找到练声感觉。
3. 改变用声习惯。

我会在本书中将十年来的经验如数奉上，献于每位读者。带领大家利用碎片化的时间，解锁各种声音技巧，探索声音的奥秘：告诉你好听的声音是怎么发出来的，如何让自己的声音千变万化，怎样持续提升声音的品质。

你，准备好了吗？

目　录

自序

第一章　自我认知：怎么看待自己的声音形象 ……………… 1

一、你注意过自己的声音吗 ………………………………… 2

二、单薄发漏气声明显——告别"悄悄话"，让声音响
　　起来 ……………………………………………………… 7

三、声音太硬不柔和——将声音软化后再说出来 ……… 14

四、声音刺耳尖锐不稳重——守住声音底线，给人一种
　　"沉着感" ………………………………………………… 18

五、声音喑哑沉闷太消极——让声音释放热情，令人
　　百听不厌 ………………………………………………… 19

六、音量太小没气场——大胆突破自我，营造说话气势 … 24

七、嗓音粗壮太中性——刚柔相济，让人倾心、宽心、
　　暖心 ……………………………………………………… 29

八、嗓门过大太强势——音量适当，和颜悦"声"对他人 … 32

九、娃娃音过重——矫正音调和语调，成熟干练有气场 … 37

目　录

第二章　久说不累的秘密：两端积极、中间放松 ·········· 41

一、你的发声习惯科学吗 ·········· 42

二、说话时间一长就嗓子疼、声音哑 ·········· 46

三、嗓子紧紧的，忍不住清嗓子 ·········· 49

四、如何保持住两端积极、中间放松 ·········· 53

五、护嗓秘籍，让发声器官保持健康 ·········· 57

第三章　内练一口气：用好气息，说一整天也不累 ·········· 64

一、你真的会呼吸吗 ·········· 65

二、掌握发声原理，别让声带受伤 ·········· 69

三、保持力转气，气转声，避免用嗓发声 ·········· 73

四、气息总不够，如何改善和避免 ·········· 78

五、避免换气声明显，气息调节不能慢 ·········· 83

六、声音耐力节节高，控气方法少不了 ·········· 87

第四章　外练一张嘴：打开口腔，声音清晰又饱满 ·········· 94

一、说话真的只是嘴皮子功夫吗 ·········· 95

二、攻克他人心，瞬间亲近就这么简单 ·········· 101

三、鼻音过重想改善，就要疏通四个点 ·········· 104

四、活络你的唇齿舌，吐字发音更清晰 ·········· 108

五、让你华丽转"声"的四把钥匙 ·········· 115

第五章　音色：打开人体"音响"，声音浑厚又立体 ·········· 123

一、人体的5个"音响" ·········· 124

二、找准共鸣位置，用准声音滤镜 ·········· 129

三、改善共鸣：巧用人体"音响"改善音色 136

四、增加共鸣：从"地下室"到"天台"，摆动、
　　扩大与加强你的音域 141

五、小场合的磁性低音炮：贵人之声、温柔之声、
　　安抚之声、和气之声 148

六、大舞台的明亮高音炮：理性之声、甜美之声、
　　王者之声、热情之声 154

第六章　释放情感：让声音不再"平平"的 160

一、你真的懂释放情感吗 161

二、记住停顿公式，让你每句话都有感情 165

三、声音太平没感情，怎么才能有起伏 172

四、语气单一不讨喜，怎么才能有魅力 181

五、声音特点不突出，怎么才能有风格 187

第一章

自我认知：
怎么看待自己的声音形象

一、你注意过自己的声音吗

涂老师：

你好！我感觉自己的声音不好听，怎么办？很烦。我的声音可以变好听吗？

小龙

小龙：

你好！没有经过专业训练的"素人"，声音形象是在生活中自然形成的，受到家庭环境、学校、城市等复杂环境的影响。每个人的声音跟他的认知、衣着一样，从侧面代表了他自己的生理条件和生活环境。每个人对自己声音形象的要求也是不同的，对自己的声音形象不满意，就跟对自己的外貌不满意一样正常。只要愿意改变，每个人的声音都可以变得更好听。发声的原理很简单，从肺部呼出的气息，带动声带产生振动之后，发出基础声源。声源经过共鸣腔的放大和美化，就能呈现具有一定音强、音高、音长和音色的声音。想让自己的声音更好听，就从这些环节入手，一项一项地纠正和改变。

你注意过自己的声音吗？

有位学员分享自己声音故事的时候提到："我爱上男朋友是因为他的声音。他的声音给我的感受是——又暖又厚，不需要均

衡或混响。每次上台发言时，他的低音厚重又饱满，不像有些演讲者夹杂着一些怪叫声；生活中也从不嘶吼，或发出任何与低俗沾边的声音，就连大笑也非常干净清脆。"经过一段时间的交往，这个声音不断地在她脑海中发酵、调和，她现在觉得自己男朋友的声音是世界上最完美的声音。

　　生活中，每个人都可能被好听的声音吸引过。当然，生活中既有暖心的声音故事，也会有无可奈何的声音反差。比如高大威猛的男士说话的声音却非常轻柔，霸道女总裁一开口却是娃娃音，还有的女生外表如林黛玉柔弱，嗓音却如刘姥姥般粗犷。换句话说，我们遇到了声音形象和视觉形象严重不相符的"尴尬"。一个人的魅力与气场，相当一部分是通过声音传递的，我们一开口，就在告诉别人我们是怎样的人。

　　奥黛丽·赫本出演过一部名为《窈窕淑女》的电影，她在其中扮演了眉清目秀、聪明伶俐，但出身寒微的卖花女——伊莉莎。伊莉莎每天在街头叫卖鲜花，赚钱养活自己并补贴父亲。有一天，她的叫卖声引起了语言学家希金斯教授的注意，教授夸口说只要经过他的训练，卖花女也可以成为贵夫人。

　　伊莉莎觉得这是一个机会，就主动上门要求教授训练她，并付学费。希金斯教授因为和朋友打赌，所以决定帮助伊莉莎改变她的声音形象。教授从遣词用语和语音面貌两方面入手，从最基本的字母发音开始，对伊莉莎严格训练。随着声音的改变，伊莉莎生活上也发生了很多有趣的变化！有一次，希金斯教授带伊莉莎去参加自己母亲的家宴。晚宴上有一位叫弗雷迪的年轻绅士，丝毫没认出伊莉莎就是曾经在雨中向他叫卖鲜花的姑娘，他被伊莉莎的美貌、优美的声音和优雅的谈吐深深打动，对她一见倾心。

别人不会告诉你的声音减分项。

大嗓门：长期在嘈杂的环境中工作，人会不自觉加大音量，即便回到正常环境中音量也改不过来。对说话者而言，"大嗓门"是自己的"正常音量"，但对于听者来说却"震耳欲聋"。此外，性格也会影响音量。比如电影《新龙门客栈》里的老板娘是一位豪爽泼辣的女侠，每当大笑或撒泼，她的音量也陡然增大。

乏味、单调的声音：声音缺少感情变化，会使人显得木讷、机械。生动、充满活力的声音才有感染力。举个例子，《麦兜当当伴我心》中，春天花花幼儿园的校友筹款晚会上，"纳米技术"推销员的声调就非常单调乏味。

吐字不清：语速过快容易"吞字"，造成意思不明；说话太轻，声音容易软绵绵的，字与字好像粘在一起。只有音强到达一定响度，且吐字有间隔时，人耳才能听清。

太尖太细的声音：男生声音尖细，容易给听众留下不够"男人"的印象。如在不见其人只闻其声的初次通话中，声音尖细的男生甚至会被误会成女生。而女生声音过于尖细，长时间说话会让听众心烦意乱。听感尖细，是发声时口腔窄、音调高的结果，会给人留下不够"靠谱"的印象，而沉稳的声音都很"低调"。

过于强势：发声时音调过高、咬字硬或语速快且音量强，容易给人一种"强势"的感觉。比如，电影《功夫》里的包租婆在"河东狮吼"时，声音就很刺耳强势。

口头禅太多：多数人都有无意识的口头禅，比如："这个、那个、嗯、呃"等等。如果口头禅过于频繁且发音黏黏糊糊，不仅听起来不够干净干练，还会让发言缺乏说服力。

为什么有人声音不好听？

当能量输入和能量输出均衡时，我们是久说不累的。当能量输入小于输出时，就会感到嗓子疼、声音哑。这是长期用喉发声导致的，是不科学的发声习惯。

长期用喉发声，不仅会使声音越来越不好听，还会造成提喉。提喉导致咽喉空间狭窄，声带不能自如振动。这种感受就像被绑着，本能地挣扎。声带也一样，喉部肌肉主动发力使声带产生振动，从听感上来说，声音就像卡在喉咙里出不来，长此以往，声音逐渐沙哑，毛刺感明显。严重还会导致声带发炎、病变。

声音不好听大多是发声方式不正确导致的。我们刚出生时，哇哇大哭，声音都很洪亮，是生活环境造就了各自的发声习惯。事实上，声音好听与否的判断标准是不断变化的，因人而异，因环境而异，因时代而异。千万不要用他人的标准来衡量自己，束缚自己。能展现自己良好的精神面貌和态度的声音，就是好声音。因此只要改善发声习惯，好听的声音人人都可以练成。

不同的人练习声音的目的有所不同，有的人是为了改掉不正确的用喉发声习惯，使咽喉健康；有的人是为了让自己的声音更清晰流畅，能更好地展现自己的精神面貌；有的人是为了让自己的声音配得上外在形象；有的人是想用声音成就自己的事业。

沟通中最强有力的乐器是声音，每一天我们都要说话。为了使声音能更好地传达我们的内心，有必要设定好练声的目标：

第一，保护嗓子，改掉不良发声习惯。

没有健康，一切归零。不良发声习惯使许多职场人士饱受咽喉炎的困扰，说不了多久嗓子就疼。纠正发声习惯，就能久说

不累。

第二，声音更清晰流畅。

清晰度是声音交流的最低要求。满足信息传递的需要，才能进一步释放感情、表达态度。有一次我通过电话办理保险，客服非常热情，但她说的话我完全听不清。对方表达主要有两个问题：方言；咬字不清，语速飞快。最后这位客服人员很无奈："真对不起，我把保单的主要条款以短信形式发送到您的手机上。"这一句我终于听懂了。

说话和唱歌不同。唱歌时，听众可以拿着歌词单一遍遍对照，直到听清楚歌手到底唱了什么。但说话时，对方往往不会要求我们一遍遍重复，如果这是一次非常重要的商务交流，对方很可能因"听不清"而放弃理解我们的想法，如果因此失去一个重要的合作机会就太可惜了。平时讲话时，如果常常被人要求重复一遍，就很有可能是声音清晰度出了问题。

流畅度：很多人忽略了"流畅"对声音品质的影响。尽管提升声音品质需要练习时间，但去掉无意识的口头语可以很快实现。生活中，多数人都有无意识的口头语，比如"这个、这个，大家好，嗯，这个、嗯、今天晚上很高兴……和大家一起在这里聚会"。把无意识的口头语去掉，语言更流畅，声音更有魅力。比如："大家好，很高兴和大家在这里聚会。"可以用手机录一段自己的日常谈话，回听查找问题。

第三，有感情地表达态度。

感情是声音的灵魂。音质欠缺但充满感情变化的表达，要比声音好听但是却没有感情变化的表达要强太多了。有没有人的情感，是人声和机器语音的主要区别。车载导航的机器语音，虽然

音质不错，但却是字词拼凑在一起的，给人呆板、生硬的感觉。只要有感情，哪怕声音先天条件不好，也能表达态度。

第四，更好的声音音质。

音质包含了三方面：音量、音高和音色。常见的不良音质有：铜锣嗓、公鸭嗓等（当然，这些声音并非一无是处，在某些特殊场景下非常有价值）。不良音质是错误发声方法导致的声音"表象"。优化发声方法，就能提高音质，使声音有磁性，自带混响。

第五，声音符合说话情境。

比如，庄严肃穆的场合，用大嗓门说话显然不合适。又比如，很多女生的声音都很甜美、温柔，女人味十足，但是放在职场就会给人不可靠的感觉。尤其是成为管理层后，声音太甜美，会让同事觉得气场不足。声音要随情境、身份的变化而变化，使之符合当下的形象。

二、单薄发漏气声明显——告别"悄悄话"，让声音响起来

> 涂老师：
>
> 你好！每次公开发言都是我人生最痛苦的时刻。这些年，只要在公共场合说话，都会被人认为在说悄悄话。这是否是忧虑过多，声音消极导致的？未成年时父母意外亡故，让我痛苦了好多年，似乎从来没有开朗地笑过。过了三十岁，在物质上有积累后，生活才开始往好的方向转变。
>
> <div style="text-align:right">李梅</div>

> 李梅：
>
> 听你讲述了年幼时的遭遇，非常难过。这个世界上有些事我们无力改变，但也有很多小事可以靠自己的努力发生变化。成年后声音依然可以改变，相信自己！声音听起来像悄悄话，从"技术"上来说，是声带闭合不好，声门开得太开导致的，改善声带闭合机能，就能让声音响起来。另外，克服心理因素也是改善声音响度的关键。

力量雄浑皆可后天练习。

你是否听过爱哭的男人挑起整个国家重担的故事？

从小就"容易受到惊吓、爱哭"、被人称为"不情愿的国王"——乔治六世，在国家危急时刻挑起了最沉重的担子。二战爆发后，炸弹在白金汉宫的草坪上爆炸，乔治六世和家人没有选择离开，而是选择和他的人民一起坚守。随后他成功发表了著名的圣诞演说，用铿锵自信的语调极大鼓舞了英国军民的士气。

在此之前，乔治六世对"国王"这一新身份充满困惑和不自信。他非常害羞，且口吃严重。凡是听过他演说的人，都会低下头，默默希望早点结束。

其实，乔治六世的缺陷纯属正常，但因其身份特殊，他的讲话水平必须符合王室成员应有的威仪。乔治虽贵为国王，却有着并不幸福的童年。他是左撇子，但被硬逼着用右手写字，一旦出错就要挨罚；他走路"外八字"，于是腿被绑上了矫正器，无论白天黑夜都不能拆下来。小乔治被折磨得更加内向，从此患上了

严重的口吃。

语言治疗师莱昂内尔·罗格是乔治六世最好的朋友。他曾在日记里把乔治描绘成"瘦弱、安静、眼神疲惫的男人"。妻子伊丽莎白是乔治六世的精神伴侣,无论他去哪里,她都陪在身旁。每当乔治六世在演讲中停下来,她就轻轻掐他一下,鼓励他继续。他们两个是乔治六世的"定心丸"。

在传奇语言治疗师莱昂内尔·罗格的帮助下,乔治六世的口吃渐有好转。罗格的方法很简单:和国王探讨心事,再进行必要的气息和语音练习,为国王找回声音里的王者之气。

声门过大,声带太松,就会"漏气"明显。

声带是发声器官的主要组成部分,两片声带位于喉腔中部,两片声带间的区域就是声门。吸气时,声带向两边微微张开;呼气时,肺部呼出的气流穿过声门时,两侧声带会通过轻微闭合或半闭合来发挥挡气功能(如图 1-1 所示)。挡气功能良好,声音就会"响"起来。科学的发声,就是靠气息推动声带,产生音波,再通过共鸣声腔放大和美化音波。这好比吉他靠拨弦使琴箱产生震动,人声也是这样。

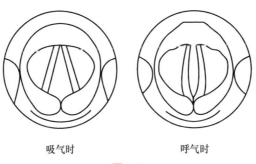

图 1-1

认识声门和声带闭合机制——声门开合大小、声带闭合程度，都会影响声音听感。

1. "悄悄话"的声音听感。声门开得过大、声带闭合过松，声音听起来就会过虚、漏气声明显（如图 1-2 所示）。

2. "挤嗓子"的声音听感。声门完全紧闭、声带闭合过紧，声音听起来过实，全无气息声，给人以嗓子很挤的感觉（如图 1-3 所示）。

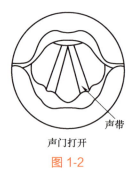

声门打开

图 1-2

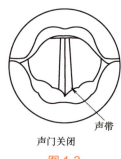

声门关闭

图 1-3

3. 圆润、悦耳的声音听感。声门适中，声带轻松靠拢。从肺部呼出的气流，缓慢、均匀地与声带摩擦，声带轻松挡气。听感上，声音音色介于实声与虚声之间，圆润、悦耳。

声带的开闭是依靠声带周围的喉头软骨与肌肉控制来实现的（如图 1-4 所示）。喉咙在放松状态下，声带才能自如振动。

喉咙放松的步骤如下：

第一步，身体自然放松，微微抬起头。该动作能开阔喉部空间，帮助喉咙放松。

第二步，下放上提的喉头，疏通喉咙通道。平望天花板，利用自然重力，使自己的喉头逐渐下放，保持该动作 10 秒后，会感到喉咙松弛。

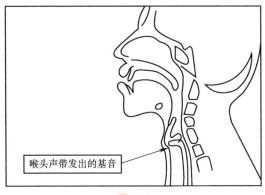

图 1-4

第三步,待喉头自然松弛下放后,抬头平视前方,含一口水在嘴里,再微微抬起头,把口中的水慢慢吞下去。这时,我们会感到水流顺着咽喉管道冲刷而下,喉腔更畅通。

喉咙得到了放松,声带振动更自如,具体可以这样体会:轻轻地咬住舌尖,轻微、缓慢地吸入气息,使气息深入肺的底端。接着,用同样缓慢的速度平稳地呼出刚吸入的气息,边呼气边发"wu"音,呼气时注意体会,肺部呼出的气流和声带产生了舒适、轻松的摩擦。

接着,再来一次。先咬住手指吸入气息,然后在气息呼出的同时发"a"音,感受用气发声时声带自如振动的状态并尽量保持,这样就能发出圆润、悦耳的声音。

从体感上来讲,当喉部放松时,声带不是紧密闭合而是轻松靠拢的。在喉部和声带的联动配合下,发出的声音音色介于实声与虚声之间,喉部肌肉才能始终自如灵活地运动,声源区才能较好地与肺部呼出的气流协调配合,完成发音过程,影响音色变化。控制得好,就能改善发音质量,使声音色彩变化更加丰富;

控制得不好，它将会影响喉部健康，甚至影响嗓音寿命长短，让你的咽喉发生病变，最终停声。

锻炼声带挡气功能。

声带的挡气功能恢复了，声音就能"响"起来。悄悄话的声音听感，是因为声门开得过大、声带闭合过松，声带的挡气功能未充分调动导致的。

多数人对"悄悄话"的发声方式有误解，认为小声地、悄悄地说话，不仅省力而且保护嗓子。其实"悄悄地说话"反而会破坏声带机能，使声音彻底散掉，是非常不科学的。

发声原理很简单：我们肺部呼出的气流冲击声带，两者摩擦产生振动，振动带来了声源区的振动音波。声源区的振动音波只占人声音量的5%，剩下95%的音量靠我们体内5个放大和美化声音的声腔来完成。所以，如果一开始就用悄悄话的发声方式，那么声源区5%的基础声波就无法发出来。没有基础声波，后面95%的放大和美化也不能使声音"响"起来。如果一直处于这种错误的发声认知和习惯中，不仅发声费力，而且会损害声带的机能，彻底丧失声带的挡气能力。

找到气和声的正确比例，就能让声音中的"漏气"声不明显。可以用唇颤音来达到增强声带闭合、锻炼声带挡气功能的目的，让声音听起来更结实、更集中、更有质感。发唇颤音的控制要领是腹部给力：双唇轻闭，用手指轻按住脸颊两端，用肺部呼出的气息发出似发动机一样的"bubububububu"的声音，让声音随着气流向前。唇颤音练习，不仅可以用于练习气息，还起到按摩喉咙和声带，帮助喉部放松并找到气声正确比例的作用。

调整这些细节，就能增强声音响度，告别"悄悄话"：

1. 增大口腔开合幅度。要想将自己的意思清清楚楚传达给对方，第一要点是张开口。当你发出"i"音时，唇口微张，即便用力，声量也十分有限。当你发出"a"音时，口腔开度较大，即便不用力，也能发出最清楚的声音。把话含在嘴里，会让听者无法辨识谈话意图，且给人留下不良印象。把口腔打开，要从基础发音开始：通过对"a、i、u、o、e"五个音的反复朗读练习，增强说话响度。

2. 如何通过调整姿势来美化声音？紧闭的嘴唇、咬紧的牙齿、僵硬的下巴都会影响声腔中的共鸣。举个例子，如果把嘴唇紧闭、把下巴缩起来说话，声音听起来就会像从齿缝里蹦出来的一样。说话时抬头挺胸，就能避免喉头肌肉和声带无法自如振动。坐着说话时，尽量伸直脊椎骨，扩张胸部，声音也较易从胸腔里放出来。

调整姿势的方法：站立在墙壁旁，肩胛骨和脚跟紧靠墙壁，此时腰部距墙有一拳头宽的空隙，这是能发出"响"音的基本姿势。歌手、演员们为了发出好听的声音，都是先从姿势训练开始的，以避免不良姿势压迫声带。

3. 腹式呼吸法让声音更响亮。在感觉舒服的前提下，尽可能吸入更多气体，感受气流沉入肺的底端，使呼吸长久连续。空气吸得足够深，才能为用气发声打下基础。如果察觉今天气息无法下沉肺底，注意检查是否弯腰、驼背或提着肩膀。

4. 自信感会影响语气及响度。当我们说自己无比确信的内容时，音量比平时更响亮。比如，当看到好东西，特别想推荐给身边人时："我最近读了一本特别好的书，对我个人帮助很大，

我推荐给你。"多用增加自信的肯定语气，能让声音更响亮，内容也更让人信服。

三、声音太硬不柔和——将声音软化后再说出来

涂老师：

您好！我的声音过硬，怎么说话才能更温柔呢？

吴佳

吴佳：

你好！说话音量过大，会导致声音变硬，给人以不柔和的印象。除此之外，声门、声带闭合过紧，气息不漏，实声过多，一点都听不到气息声，会让人感到"强势"。再者，紧张的嘴唇、咬紧的牙齿、僵硬的下巴都会影响声音中的柔和感。

用声音传递女性独特的"温柔"与"好"。

声音是人的第二张脸。我们说话的声音往往比所表达的内容更容易影响他人。一位外表简约朴素、声音不疾不徐的女士比一位精心打扮但声音咄咄逼人的女士，更能传递给人舒适感和好感。

温柔之声是女性社交中的软实力，可以迅速拉近人与人之间的距离，让听众倾心、舒心、暖心。在印度尼西亚，28岁的小伙子索菲安和82岁的寡妇玛莎，因为一次阴差阳错的通话而结缘。打错电话后，他们聊了一个小时。索菲安被玛莎彬彬有礼的

声音所吸引，便迫不及待地去找这位女子，见面才发现对方竟然是一位老奶奶，但他对她的好感却没有改变。声调传递感觉、语言表现力量、措辞决定命运。这就是温柔之声的魅力。

女性的声音里天然藏有社交意识。我曾看过一个敏感性测验：给受试者播放各类包含日常生活场景的短片，比如把不合格的商品退给商店、彼此交流一些不愉快的话题等。导演要求受试者试着解读短片人物的心理并分享他们的观看感受。结果显示，女性受试者普遍比男性受试者做得更好，得分更高。并且，在这个测试中判断精准的人，生活中也更受到欢迎。不管从事什么职业，女性总是具备更敏锐的洞察力，能瞬间感知到他人的心理状态。

这种天生的社交意识，构成了女性的4项优势：

1. 同理心。深刻体悟到他人的感受，除了听到对方的语言之外，还能获取到对方交流过程中偶然传递的非语言信息，这些非语言信息包括：表情、肢体动作、情绪等。

2. 适应力。在面对其他人时，女性往往能通过倾听快速了解对方需求。

3. 更快掌握规则。女性可以更快速地感知到环境中的规则暗示。

4. 换位思考。女性能更好地运用自己的第六感知理解他人的意图、感受。

女性如果掌握并发挥上述软实力，就能获得更高的交流价值。简单地说，女人更容易感受别人的快乐，感受别人的悲伤。当对方快乐的时候，调整自己的声音，使其更加轻快和明亮；当对方悲伤时，放慢自己的语速，降低自己的音高，营造出交流的私密氛围，让对方有一种安全感，从而激发积极、和谐的情感。

别做一张口就输了的人。

温柔的声音对一个人的吸引甚至超过谈话内容。为什么有的人一开口就输了？因为魅力秘方完全没用上。有的女性外形甜美，说话时却是大嗓门，超过听众可接受的舒适度。而硬邦邦的声音也会让女性形象与"温柔"二字相去甚远。

温柔的语言、婉转的音调、高低有致的韵律，会使一个面貌平庸的女人变得异常有女人味，从而魅力倍增。说话时可以想象一个声音温柔的原型，自己的声音也会不自觉地向柔软靠拢。

一提到温柔这个词，许多人的第一反应是邓丽君。她的相貌不是最美的，但她的声音却征服了整个华语世界。

邓丽君接受采访时，特别善于拉近和观众之间的距离，对节奏和速度的把握也游刃有余。因说话音量适中，腔体共鸣到位，她的表达听起来平稳诚恳，不犀利、不娇媚，男女老少皆宜，是世间少有的完美女声。看似自然柔和，实际经过精心琢磨。

社交场合说话，应以轻柔表达为主。即便遇到冲突或需要表达强硬的态度，也要尽量做到刚中带柔，避免使用粗暴尖刻的说话方式。

很多女性只关注自己的外貌、服饰，忽视了声音的力量。言行举止，"言"排在第一位，通过声音表达个人气质是最长效的。

1. 放松下巴和牙关，让咬字更松弛自然。我们可以将容嬷嬷的声音作为反面例子，她用力地咬字以及从牙缝中挤字的表达方式让人不寒而栗。尝试着练习放松嘴唇、下颌来说话：人坐端正，全身肌肉放松，用牙齿轻轻咬住舌尖，使气息吸到肺的底端，两肋也随之打开，下巴松弛下来，咬紧的牙关也松开了。这

时，适度地张开嘴，让声音深沉地、饱满地流泻出来。整个过程保持呼气持续、缓慢、稳健。

2. 起音降低一个调，声音更温润，更能展现同理心。这是百搭不爽的发声利器！不论在什么场合，音调太高，都会让对方产生压迫感，从而使人不自觉地产生抵触情绪。起音降低一个调，会让嗓音听起来更有同理心，让对方更宽心、暖心。如蔡琴的声音，"温厚"却清晰，与之对话仿佛是与朋友相伴。因为她的气息很足，声音踏实，起调低，营造出了一种天然的温暖感。

3. 虚声更多。气柔，声就柔。举个例子，发声前，可以想象桌上有一层灰尘，需要慢慢吐气吹掉，体会这种柔柔的气息。很多日本女生说话就是这样，虚声（也叫气声）较多，实声少。

体会"气息多、实声少"的三个练习：

叹气练习：想想无奈、柔弱的感觉，表现出内心的担忧，用气多、出字少、声音小，是不是显得更加感性和温柔？

虚声练习：与密度高的实声相对比，虚声比较稀薄，气息声明显，听起来很柔弱。在谈话中，用个别转折或感叹词，加入更多虚声。

想象在图书馆，提醒旁边人注意音量时所说的"嘘……"，感受一下气息多，实声少的感觉。想象遇到喜欢的小动物，语音所起的自然变化。如看到乞食的流浪猫时忍不住揉碎了话语对它说："你饿不饿啊？"

台词练习：找一个女性角色，进行台词练习。比如《红楼梦》中的林妹妹，即使是严厉的话，她也说得软软的。我们可以试着用这个人物的台词练出声音里的柔美：

"谁叫你送来？"

"也亏你倒听他的话。"

"这是单送我一个人，还是别的姑娘们都有呢？"

四、声音刺耳尖锐不稳重——守住声音底线，给人一种"沉着感"

涂老师：

　　您好！为什么我听自己的声音很难听、很刺耳？唱歌时也是如此，很尖锐，感觉怪怪的。

<div align="right">南南</div>

南南：

　　你好！常用音高太高，声音听起来就会尖锐刺耳。一般来说，人声有三个声区，要根据场景选用合适的声区。

沉着稳重的声音，很"低调"。

　　我们可以粗略地将人声划分为高、中、低音三个声区。每个人的常用声区不一样，如果希望自己的声音不那么刺耳，就要尝试多用中低音区来讲话。

　　在我们常用的"do、re、mi、fa、so"5个声调中，通常将"do、re"发音的音调高度为"中低音区"，可以在发声前用"do、re"进行音调高度的测试，提醒自己"低调"一些。

　　即便做好了所有准备工作，也可能出现中途变调。原本保持

声音在"do、re"等较低的音调，但肢体动作不当或情绪激动，会引起提喉或语速加快等情况，最终变调。

用内在视线矫正过高音调。

当我们松弛胸口，向下叹气时，音调也会自然而然降低。为了保持这种"低调"稳重的声音，我们在潜意识中会用"内在视线"来管理。一般来说，发出音调较高的声音，是发声音"内在视线""向上30°"的结果。音调比较低的声音，是内在视线向下走的结果，所以当我们想要让自己的声音听起来更"低调"的时候，就要善用向下走的内在视线。比如，你在厨房做饭，家人从背后问："今晚吃什么？"如果你把头往后转，对着家人说："今天晚上吃鱼。"这句话的音调大概率会因"内在视线"往上而向上走；此时，如果继续盯着菜板说："今天晚上吃鱼。"这时，我们会因为内在视线向下走而发出相对较低的音调。

五、声音喑哑沉闷太消极——让声音释放热情，令人百听不厌

涂老师：

您好！平时我又要带娃还要上班，感觉人生太苦太累，每天情绪低落，快撑不下去了。孩子对我说："有时很想和你交流我内心的真实感受，可是每次一听到你沉闷的声音，我讲话的热情都没有了。"我不知道怎么可以让声音听起来不那么沉闷？

丽娟

丽娟：

　　你好！声随情动，内在感情变化了，声音也会发生变化。如果外部条件没那么快改变，就要学会自己调节，先让自己开心起来。请试着寻找可以自我取悦的方式，情绪得到宣泄，然后才能恢复正常情感。想办法让自己笑起来，声音中的热情也随之而来。这样就能多给家人正向回应，让创造力和乐观的心态流动起来。

热情的声音有"笑容"。

　　声音"听"起来无精打采，往往是因为我们的情绪真的没有波澜。比如，把对方当作自己最亲近的朋友，本想将内心的柔软袒露给对方，刚呢喃几句，发现对方"漠不关心"，到嘴边的话又憋了回去。也许对方并不是有意的，但是我们也要注意自己的声音，是不是情绪不对，导致别人不感兴趣呢？如果声音影响了本意，让别人误解，给情感交流造成一层隔阂，就有些得不偿失了。

　　虽然音量的大小和热情程度并不一定同步，但是微小的声音却让人觉得缺乏热情，没有劲头。因此，当你想分享近况或表达对朋友的关心时，请用能调动情绪的方式、语调交谈。

　　其实人的耳朵是非常灵敏的，很多细微的声音都能被听出来。一旦表达不对，事后再调整和伪装就太迟了。有次我接了个电话，但是又要忙着回复电子邮件，所以一边将手机夹在耳朵下面，一边腾出双手敲打键盘。尽管当时我有意识地压低敲打键盘

的声响,但对方还是感觉到了我的心不在焉,随后他不悦地问道:"你能不能停下来,认真听我说话啊?"

跟同事或朋友打招呼时,面无表情和面带微笑,获得的回应可能会截然不同,正是因为这样,才有一种说法——爱笑的女孩运气都不会太差。

试着站在一面镜子前自我演练,这样就能看见自己在说话时用了怎样的表情。笑容一定会透过声音传达出来,面对镜子练习时,可以夸张一些。比如:以没有笑容和面带笑容两种方式大声念出这句话,听听声音的变化:"听说你进了一家很棒的公司,真是太为你高兴了,恭喜你!"

在声音中加入自带热情的词。

无精打采的样子容易影响身边的人。人们都喜欢跟热情的人相处,这是感染力的驱动作用。日常交往中,可以时不时地放入一些令人喜悦的词语,让对方感受你的热情。比如:"谢谢你给我做了一顿丰盛的晚餐。""天啊!女神,多年不见,你真是冻龄美人!""你能来,我真是太高兴了!"

注意,为了能突出真诚与热情,其中一些形容词、副词可以稍微停顿,重音加强,能营造出更好的效果。

热情的语句对人们情绪的感染是立竿见影的,倘若再用合适的声音把它们表达出来就更妙了。

语言本身并没有意义,它是让我们能清晰描述内外区别的符号。只有这些符号被赋予我们对事物的认知后,语言本身才会产生语义。

比如,漂亮这两个字本身是人们创造出来的横竖笔画符号。

只有当漂亮被我们定义为褒义词，用来形容事物很出彩，或者形容人、物好看，形容事情做得很到位、非常好时，漂亮这个词语才被我们赋予了意义。

情绪是会传染的，比如大家在看足球比赛的时候，每一次运动员的进球、升旗等都会立刻让看台的球迷们共同呐喊。再比如，当你很着急想要把话讲完的时候，对方就会从节奏和速度中感觉到你的不耐烦。

打通热情声音背后的能量流动。

一个人的声音无精打采，如果不是有意为之，那很有可能是我们与自己的内心动力长久分离的结果：你是否在过一种枯燥的生活？以致于我们找不到热情的动力在哪里，从而让能量传播受阻。

当以舍弃自我、模仿别人的方式生活的时候，是很难对生活产生热情的。不要浪费时间在循规蹈矩上，只有当你做自己，才不会被固定模式同化，才能找到你自己的动力，然后才可以调动自己内心的热情。模仿别人时能量都被"模仿"占用，因此没有余力去享受你自己的人生。

不管是在家里，还是在办公室，或者在我们的头脑中，都可以演练这些热情之声的激发技巧，让生活中的各种小事情来激发自己的兴奋感。

找出你愿意一直做、真正享受的事情。重新编排你的时间表，将其他不必要的任务撇开，将时间和精力专注在这件事上。给生活增添一份火花，让兴趣成为你的生活不可舍弃的一部分，进而点燃你的热情。

好奇一切，尝试新事物。生活如果一成不变，当然会枯燥乏味。对于重复了好几年的事情依然保持热情是比较困难的，只有不断地往生活中注入活力，你的好奇心才会被激起。学习声音也一样，如果你之前没有尝试过童声或老年声配音，怎么知道自己不行？

积极地思考与说话。我们的思考方式影响着事情的推进。感受一下这两句话给你带来的情绪反映，如果有人安排一个你不太喜欢的项目并对你说："这个项目的难度是你做梦都没有想到的，祝你好运！"第二种说法："这个项目，虽然有些难，但是你肯定可以攻克。"

两种不同的表达，感觉如何？第一种很可能让你非常气馁；而第二种则可能让人更有信心拿下这个项目。热情像一个孩子，它根据你的指挥行动，如果你气馁、畏惧，这个孩子就无法兴奋起来。

让人们感受你的热情是由衷的。我们通过肢体和语言表现出来的感情会在传递的过程中有所流失，所以不妨表现得夸张一些，这样对方接收的信息刚刚好。通过肢体语言，人们可以感受到你由衷的热情，会被你的正能量所感染。就像话剧舞台上演员们的一言一行，要表现得更夸张，才会让观众体会到他们想要表达的感情。

六、音量太小没气场——大胆突破自我，营造说话气势

涂老师：

您好！我的声音听起来比较慵懒，似乎不够有力量、不够坚定。为了有所改变，在工作中，我总是用力说话，导致我的声带常常充血。我渴望改变这一点。

赵宁

赵宁：

你好！一般来说，慵懒的声音听起来"软绵绵的"。比如，早上刚起床时的声音就是软绵绵的，缺乏力量感。这样的声音，在某些场合会显得不够坚定。想要改变也是有办法的。

有气场的声音，很洪亮。

有气场的声音一定是坚定有力量的，它的秘诀是"洪亮"。洪亮可不是单纯的大嗓门，更不是大喊大叫。使声音洪亮的方法是：嘴巴"长"在肚子上，让腹肌用力。提高肺活量的好方法请参看第三章"内练一口气：用好气息，说一整天也不累"。

很多人以为增大音量的办法，就是用力扯着嗓子发声。这样做的结果，声音会显得特别"白"，音调还会变高，非常刺耳。正确的方法是，想增强多大音量就对应地增加多少气息。声音清晰而洪亮，需要充沛的气息来传递朝气蓬勃的感觉。如果觉得自

己说话时的音量特别小，人多的时候发言缺乏气场，可反复练习腹肌用力法，音量会通过气息的增大而增大。

要学会用"气"。巧妇难为无米之炊，气息不足，一切白搭。气息要尽量吸得足够深，使气息进入肺的底端，也就是我们常说的气沉丹田。可以尝试咬住手指吸气，你会感觉到，气息不再堵在胸口，而是轻轻松松地沉入肺的底端。

培养好习惯，持续增加声音的气场。

持续学习：学习是灵感的来源。多探索，利用你的社交网络，向专业人士学习。不管想要做什么，都要深挖，向更深层次探究。这种学习可以是读书学习，也可以是从身边司空见惯的事物上升到经验。

大声说出你的心声：虽然你可能对于这样做很反感。但是言语暗示对于人类是非常有用的。在学习情绪低落时，可以大声告诉自己："我可以过得很好！"主动的言语暗示，会使你的身体各神经系统产生一连串的应对，从而快速地让你走出情绪低谷。

定义你的目标，以及实现目标的方式：当你开始积极思考时，就可以定下你的目标。你该如何实现？你该如何调动能量？要知道，你的欲望一直存在着。它只是被深深的担忧和恐惧掩埋在心底。我们要像孩童时代那么无所畏惧，就要破除由担忧和恐惧组成的"理由"，释放我们原本就有的梦想。当然，你的梦想要有可行性，你可以将梦想分解为许多个可执行的小目标，比如：想自己创业但是不知从何下手？那么就定下目标，去加入创业协会和参加培训班，或者结交创业人士。小的目标更加具体、更加可行，而且有用。

大胆突破自我,营造说话气势!

气势,是指人或事物表现出来的气派、声势。有的人平时说话,刻意降低声量,因为他们从内心深处担心自己说不好。我们不可能雇用别人替我们说话,除了大胆试试之外,还能有更好的办法吗?在大多数表达场景,说不好也没什么问题,告诉自己不要有压力,把每个场景都当作极好的练习机会,放松心态,勇敢表达。只有平时经过充足练习,关键时才能泰然处之。

突破脑中的偏见。

想要营造说话气势,首先要突破思想对自己的束缚。认定自己声音难听,大概率并非因为真的声音难听,而是我们认为别人觉得我们声音难听。让自己陷进泥坑的往往是自己,当过度关注他人的评价时,任何风吹草动都成了自我怀疑的证据。从现在开始纠正自己脑中的偏见,从心底相信自己吧,你的声音可以营造出气势,从而让整个人变得更加有气质。

练习时如果放不开,试试从心里给自己暗示:没什么大不了的,一咬牙就过去了,没人在意你的过程,大家只关心结果。演员的台词训练课都是这样锻炼的,当你自己多尝试几次"瞬间释放"的技能时,你会发现营造声音的气势并不太难。

加入脸部和肢体动作。找一面大镜子,对着镜子,看着自己,想象自己正和别人进行简单的交谈,一遍一遍地练,直到在镜子中看见自信的自己,并观察不同表情的变化。熟悉这种表情变化之后,观看影视剧时就能更加灵敏地感受这种表情会透露出的声音形象。

增强声音爆发力。

想象练习：想要体会瞬间声音爆发力，可以通过头脑中的想象图景练习，帮助我们快速转换心境，使声音产生变化，实现力量爆发。设想这样一种情境：此刻你刚要进入自家小区，正好遇到了"飞车党"冲过来抢包。此时，你开始歇斯底里地喊："抢劫啦！快来人帮忙啊！有人抢劫，有人抢劫！"请用声音营造出那种呼救时的爆发力，你这么一喊，整个小区的人都知道了。抢劫犯发现弱小的你，声音里居然藏着如此大的能量。

储存气息：越是中气十足，气场越强。肺部给我们提供稳定充足的气息，使之成为发声的动力。

锻炼横膈肌：由慢到快，稳健地连续弹发"hei"音，最后达到快慢自如的程度。具体的做法是：深吸气以后，用横膈肌弹发用力，用这一口气发出两三个扎实的"hei"音。需要注意在弹发声音的过程当中，气的力度应该均匀。在练习中逐渐增加一口气的弹发次数，直到一口气能够弹发七八次为止。

感知声音的空间感，并学会正确放置声音。

人在面对雄伟的景色时呐喊"喂"，声音听起来更显辽阔，这就是声音的空间感。很多时候，我们之所以当众讲话缺乏气场，就是因为我们内心只有"一对一说话"的空间感；而不知道在一对多的场合，需要我们提升声音的空间能量，把声音投射到你希望传达的最远的听众那里。一个人的音量与先天声线、气息运用、口腔喉咙的状态，以及性格、生长环境、生活经历等各方面因素相关。

这也是为什么生活在开阔空间，比如高原、山区的人们，声

音普遍比城市里的人更洪亮。虽然我们不能随时去宽广、辽阔的地方练习声音的空间感,但是我们可以对现场环境展开想象,并将这种环境与我们的声音联系起来。这样的练习不只关注声音的大小,而且还关注声音、音调、节奏、咬字松紧、情绪等。

我们可以用声音的三级跳来练习如何在不同空间放置声音,简言之,即同一句话分别对10人、100人、1000人说,完成三级跳练习。

第一级,想象你是在对10个人说这句话,"今天,我们非常荣幸地邀请了真格基金的创始人徐小平先生和大家进行交流,掌声有请……"

此时的发声模式:因为所面对的人不多,呈现出的空间感小而紧密,所以此时你的音强要适中,音色要柔和,咬字要相对轻松,传递出节奏轻快、情绪愉悦的感觉。

第二级,想象你是在对100人说这句话,以最后一排的人能听清楚作为标准:"借此机会,我向参加会议的各位嘉宾拜个早年,并衷心地祝愿大家及家人新年快乐!身体健康!阖家幸福!万事如意!"

此时的发声模式:相较于十几人,面对100人说的时候音调会有所上调,声音更大更实,节奏更稳,停顿的地方增多,情绪更具感染力和鼓动性。同时,视野放远、延伸到最后一排。

第三级,想象你是在对1000人说这句话:"亲爱的伙伴们,激动人心的入场仪式马上就要开始了,现在,让我们用最最热烈的掌声迎接各位运动员入场!"

此时的发声模式:情绪饱满,运用全身在说话,感觉声音是从你的身体四面八方立体传递的。声音极具穿透力和感染力,气

息更下沉，音调增高，音量增强，停顿增多，咬字规整，突出关键词。同时，表情、肢体也要积极配合。

练习过程中，不要只是机械地提醒自己大声点、小声点，要想象和感觉自己正置身于真实的环境中，表达的同时学会用手机记录声音，把录下来的声音反复听，从听众的角度去体会自己的声音有无达到环境人数所需的"三级跳"，体会声音传递的空间感。

七、嗓音粗壮太中性——刚柔相济，让人倾心、宽心、暖心

涂老师：

您好！女生嗓音粗怎么办？可以变细吗？

我从高中起就被人说声音很粗，说话凶。仔细想想，我的声音也不是特别粗啊，只是没有那种细细的发嗲的声音，和正常女声比起来，我的声音会比较偏向男声。

妈妈也说我嗓音粗，讲话好凶。有时给妈妈打电话，她就莫名地说我冲她吼，让我态度好点。我简直百口莫辩。有没有什么方法能让嗓音变细呢？不想再被人说声音粗了！

芬芬

芬芬：

你好！首先声音粗细各有优势，不用特别在意。如果想让自己的声音变细，排除生理因素之外，可以通过一些练习来改善。

> 舌部用力往前靠,声音粗细可调。

靠近口腔前端发出的声音更细,反之靠后的声音则更粗。女生的声音普遍比男生细,除了生理构造不同之外,与女生的发声习惯比较靠口腔前端、男生的发声习惯靠口腔后端。所以,当女生声音的发声点特别靠近口腔后端时,声音听起来就会发粗。也有的男生声音比较细,当听到很细的男声时,注意去观察。一般来说,声音较细的男生,发声点一定比较高,可能会在"do、re、mi、fa、so"中"fa"音的高度。发声时口腔前端用力,前端用力多的感觉近似于读数字"1"。读"1"时的声音,比读"2"时的声音细,这是因为读"1"的时候,舌尖用力多,读"2"的时候,舌面用力多。

很多声音形象都是用发声端前后来区分的,比如电视剧中孙悟空的声音细,就是靠口腔前端发声的;猪八戒的声音粗,显得憨憨的,就是靠口腔后端发声的。

了解这些后不难发现:影视剧中性格比较古灵精怪、活泼好动,或者是有一点狡猾、小心机的角色,声音都比较细,这些声音都是靠前发的。体态丰盈、憨态可掬、朴实诚恳、老实巴交的角色,声音都比较粗,这些声音基本上都会靠后、往后发的。这也是通过声音塑造角色的一个小技巧。

因此,只要学会把声音送到口腔前端的技巧,就能实现声音由粗向细的塑造。其实每个人都有调节发声位置的能力,只不过声控能力强弱不同。

以下这些词任何人都能读出来,也能体会到读不同词语时声音的粗细变化。可以通过多练习实现对自己声音粗细的自如、长

久控制，获得自己想要的声音形象。

发声靠前，口腔前端用力更多的字：一、乙、艺、屹、沂、译、伊、医、义、依、宜、怡、弈、异、忆、亿、仪、议、役、夷、怿、绎、翊、意、熠、业、也、疸、偏、僷、冶、叶、呹、咽。

发声靠后，口腔后端用力更多的词有首字声母是"g"的词语：高兴、过去、过来、拱桥、工作、工具、工厂、公司、公布、告诉。首字声母是"g"的成语：改过自新、刚愎自用、高山流水、高枕无忧、割席分座、各自为政、耕前锄后、功亏一篑、孤注一掷、过河拆桥。

读这些字词时，之所以听起来会有声音靠前和靠后的效果，主要是舌部发力位置不同的结果。发声靠前（声音细），舌部发力的位置主要是舌前端，比如舌尖和舌面，一、椰等字就是如此。发声靠后（声音粗），舌部发力的位置，主要是舌后端，比如舌根，哥、鹅等字就是如此。所以我们可以通过感受舌头发力位置来操控我们发声时口腔的前后状态，从而影响声音的粗细变化。

每个人都有发声的惯性力量，改掉这个惯性力量，声音就能产生改变。

一般来说，声音比较粗的人，共鸣位置比较靠下、靠后，所以声音听起来就会沉闷。我们可以调整自己的音调高度，控制在更高的音调高度上说话，这样就能把共鸣位置上提，形成口腔共鸣。

注意一个小细节，说话时，我们的牙齿和唇部贴合要紧一些。因为我们的牙齿和唇部之间太松弛的话，音色听起来会有一些消极，声音就比较粗；当我们微笑着说话的时候，唇部和牙齿就贴合得紧，音色听起来就积极，音色就明亮甜美。

此外，舌根用力过多会导致声音往后靠，声音较粗，甚至有时候会出现"大舌头"的听感。因此，日常生活中要多锻炼舌尖的力量。我们这样进行舌尖训练：

1. 把舌尖聚拢后，舌头尽量伸出口外，维持稳定，然后缩回，放松。重复 5~10 次。

2. 发"da"音，重复 5~10 次。

3. 舌尖聚拢后，把舌头伸出口外，维持约 3 秒，把舌头缩回，并向口腔内部卷曲顶向后方，维持 3 秒，然后放松。重复 5~10 次。

4. 张开口，舌尖升起到门牙前面。重复 5~10 次。

5. 张开口，舌尖升起到门牙背面，然后向后贴上软腭。重复 5~10 次。

6. 舌尖伸向左唇角，维持 5 秒，再转向右唇角，维持 5 秒后放松。重复 5~10 次。

7. 用舌尖舔唇一圈，重复 5 次。

8. 用舌尖舔腮内侧及牙龈（像饭后清除口腔附着物），重复 5 次。

八、嗓门过大太强势——音量适当，和颜悦"声"对他人

> 涂老师：
>
> 您好！很想改掉大嗓门这个毛病，有什么办法吗？
>
> 我是一位两个孩子的宝妈，平时带孩子心力交瘁，老公不但不理解，还嫌弃我说话语气不好。其实，有时我明

明不想生气，很想克制自己做出妥协，可是一说起话来就会很想争论，一开始争论语调就很高亢甚至要喊出来。小时候我妈对我说话也是这样，事情只要做得不称她心、没达到她的要求时，她就用声音压制我。在她的大嗓门下，我更多的是一种无奈的屈服。组建家庭后，我发现自己也变成这样了。如果对方懂得控制，轻声对我说话，我的情绪还能控制住。如果对方也是用大嗓门回应我，就会吵起来。

<div align="right">海艳</div>

海艳：

 非常理解你想改变大嗓门的迫切心情。我们的许多习惯，都是无意中沿袭长辈的。我的建议是体谅爱人、理解孩子、原谅自己。重塑常用音量，调整常用语气，告别"暴力"用声，寓理于事，不言自明。

 一些朋友可能受家庭环境的影响，发声习惯总是用力过猛而不自知。还有的人不得不提高音量以适应环境，久而久之就会因习惯了大嗓门而形成快、准、狠的"暴力"沟通模式。但这完全是可以改变的，我们可以将坏境因素的影响降到最低。

 温柔的嗓音是女人的魅力所在。为什么有的女人一开口就输了？有的女性外形甜美，但是说话时因为大嗓门，经常音量过大，超出听众可接受的舒适度。硬邦邦的声音会让女性与柔和二字相去甚远。饱受大嗓门困扰的女性朋友，可以这样尝试。

在开始语调训练之前，我们应该先准备一支录音笔，录下自己平常的音量和音调，看看自己常用的音量有多大；准备一张A4纸，与嘴部保持15~20厘米距离，对着A4纸说话，以自己能听清楚话语内容为宜，体验舒适的交流音量。

温柔的语言、婉转的音调、高低有致的韵律，都会使一个面貌平庸的女人变得魅力倍增。想象一个轻柔声音的原型，自己的常用音量也会跟着变小。

一提到温柔这个词时，在你脑海当中你想到的声音会是谁的？我首先想到的是邓丽君。她的声音细腻，简直是世间少有的完美女声。邓丽君的声音之所以给人这样的感觉，首先是因为不高不低的女中音，给人一种刚柔并济的美感。听邓丽君的声音就能够想象她是一种优雅的女人形象。在充满噪声的社会里面，邓丽君的声音就像诗一般，有独特鲜明的质感。

把声音变好听的门槛真的不高，说话的时候保持合适的音量，不仅会让听众的耳朵舒适，还会让自己体感更舒服。为什么大声说话后嗓子会特别疼？因为音量很大，而气息又跟不上，就只能扯着脖子发声，因而说不了多久嗓子就疼了。因此，要知道自己的常用音量是多少，日常说话时保持这个合适的音量强度就好。如果没有注意这个细节，长期用大音量说话，久而久之声音会变得沙哑暗沉。

语气不对，努力白费。

大嗓门的另一弊端是让人听不出声音中的善意，把好事变坏事。讨人厌的声音特质里，用尽洪荒之力的大嗓门高居榜首。大声说话，特别是在地铁、公交等人流量大的场所，会严重干扰其他人。

大嗓门还特别容易引起误会，影响正常的交流。比如在医院，本来简单的交流，却因为音量和语气升级为医患冲突。"你这病还轮不到住院！"突然的一嗓子，我们在门外都听到了。接待的医生并无恶意，只是由于太忙无法兼顾使用和缓的语调。患者立刻被激怒了："你什么意思啊？别人的病重要，我的病就不是病了啊！不行，我一定要住院仔细检查，我住院不住院不是你随口一说的。"后来医生一直解释也压不住患者的怒火，这就是大嗓门、硬语气惹的祸。在大家的意识中，礼貌与嗓音的大小是成反比的。如果医生说："你别太担心，病没有什么大碍，在家里休养就可以。"甚至不用改变语句，加两个语气词，嗓门收小，缓缓地再带一些上升语调："你这病呀，还轮不到住院呢。"病人就不会被激怒了。

人与人沟通或者辩论时经常情绪亢奋，在说话时语调不自然地升高，听众所有的注意力都被震耳的音量占据，反而无法分辨语言中的真实态度。音量一旦过大，发声就如同向听者扔一块石头，情绪中的委婉、柔软、担忧、期盼都消失不见了，给人一种态度非常恶劣的印象。不管是男生还是女生，音量都可以"收"一点，不要让人觉得特别"冲"；平时生活中也要注意自己的常用语气，搭配合适的音量，听起来也会更友善。

合适的音量搭配得当的语气，没有打不好的交流牌。请用陈述语气，分别以轻、中、重的音量读这段话：

受害者模式指的是当人的情绪被压抑时出现的退缩、拒绝继续交流等行为。而冲突模式指的是当人的情绪被点燃时，会产生愤怒、好斗等行为。例如员工与老板发生激烈争执，如果员工低头不语，老板拍案叫骂，那么前者就处于受害者模式中，而后

者则处于冲突模式中。愤怒会降低我们的智商，让我们丧失判断力。人在愤怒时，做的决定80%都是错的。所以，让我们一起来戒掉坏情绪，成为情绪稳定的人，做智慧的自己，过美好且理性的生活。

录制自己的声音回听，听起来友善吗？语气会不会太硬呢？

保护声带，从不吼不叫开始。

大嗓门发声会一次又一次地超出声带的承载力，造成对咽喉难以逆转的损伤。声带长期处于不良闭合状态，则会出现沙哑声，出现漏气、不干净的听感。即使吵闹的环境，也不能长时间使用"洪荒之力"，可以使用设备来扩充音量。控制大嗓门的办法有：

做自己的听众。用手机把自己的常用音量录下来，时时回放并思考："这样的情绪和声音，我自己能接受吗？"

告诉自己音量并不代表实力。说话有条理，表达清楚才能在博弈中取得优势。自身强大，根本不需要高声表达，可以云淡风轻地解决问题；自身弱小，愤怒地发泄也是徒劳。

等上三五秒钟再说话。在激动、想吼叫时告诉自己："一、二、三，我真的又要吼了吗？"

让听众感受被温柔对待的力量。

想要改善大嗓门的同学们，可以发起"温柔以待"计划：同学们组成一个小组群，每天晚上轮流在群里分享一个被世界温柔以待的故事。情感的力量是巨大的，感受那股被温柔对待的力量时，人会卸下防备和坚强，产生同理心，声线也会变得柔软。

这个计划起源于一个真实故事。1998年香港的某个深夜，

一位叫杰奎琳的女士因为和丈夫闹离婚，蹲在路边哭。正好一位陌生的男士开车经过，停下来问她："我可不可以帮到你？"杰奎琳很烦躁地说："我不是你想象中这么容易帮的，我是一个病人，我有病的，你帮不到，快走开！"因为担心杰奎琳的安危，这个路人并没走开，而是在旁边默默守护着。后来她情绪平静了，他陪她聊天，不断开解她，两人一直聊到天明。一开始杰奎琳一直问："你干嘛不走啊，你走啊！"可是这位路过的陌生人很有耐性，他一直在等，一声不响地……后来杰奎琳问："你也很不开心吗？"分开时他留了她的电话，对她说："希望你过得幸福。"

后来，他会偶尔打电话给她，询问她病情进展，叮嘱她要去看医生，好好保重身体。五年过后，杰奎琳才知道，这个陌生男士的名字叫张国荣。

九、娃娃音过重——矫正音调和语调，成熟干练有气场

涂老师：

您好！我离四十岁只差两年啦。您大概能听出来我的声音是那种嗲嗲的，柔软的声音。原以为随着年纪增长，我的娃娃音会改善，结果一点都没有。二十年来，我一直被娃娃音困扰。工作中我也想改变自己的声音，因为娃娃音，下属都觉得我没威信。唱歌的时候，所有歌曲都会被我唱成儿歌。请问要怎样才能改掉我的娃娃音呢？

梦华

> 梦华：
>
> 　　你好！娃娃音过重主要有两个原因：一是因为声音习惯往鼻腔走，音调比较高；二是有时"翘着"说话。音调矫正和语调矫正后，娃娃音还是能改善的。

矫正音调，寻找更低的发声起点。

娃娃音过重的第一个原因是，声音习惯往鼻腔走，音调比较高。以下是我们常用的 5 度音高，可以通过这些发音感受从最低音到最高音的不同音调高度：

胸腔——do

喉腔——re

口腔——mi

鼻腔——fa

头腔——so

通常来说，如果常用音调高度为中上声调，就特别容易造成娃娃音。比如每次音调高度都是从"鼻腔——fa"这个音调高度出来，听感上就显得比较"幼稚"。

以下这段话，先用胸腔为主的"do"音调高度来读，再用鼻腔为主的"fa"音调高度来读，听感上就截然不同，成熟度差了 15~20 岁：

我们应该发自内心地尊重动物，无论是野外生存的动物，或者是在动物园饲养的动物。我们都应该善待它们，每个人不购买和使用动物皮毛，不观看动物马戏。让我们的后代也有机会，看

到形态各异的野生动物，从它们身上了解生存的勇气和智慧；学会带着一颗敬畏心欣赏自然，与动物和谐相处。

矫正内在视线，也能够改善音调过高，一般来说，音调过高是因为我们的内在视线习惯了向上走导致的。比如因为我个子比较小，所以跟人对话时习惯了抬头，所以我的内在视线是往上走的，过去娃娃音比较重。

做个小练习：盯着桌子，然后发"wu"音，眼睛盯着桌子发音，胸口震动感会更明显，经常做这个动作可以帮助调整发声点过高的习惯。

矫正语调：多用下降式语调。

如果习惯了用上升语调说话，声音听起来就会更"幼稚"，因为其给人的听感是"翘着"说话的。比如下面这段话，箭头标注的每句的末尾都是往上扬的，女孩子读起来就会显得声音更幼稚：

费曼学习法的核心↗，是把复杂的知识简单化↗，以教代学↗，让输出倒逼输入↗。为什么这种学习方法有效呢↗？第一个原因是我们大脑的思考方式↗。对于大脑来说↗，越熟悉的概念↗，大脑越喜欢↗，"相关性"是大脑学习和记忆的主要原则↗。并且↗，在不同的概念之间建立联系↗，也是大脑的特长↗。比如我们看到餐桌时↗，大脑会想到一杯咖啡↗，一栋房子↗，一个家庭↗，甚至是幸福的一生↗。

有的人可能每个句子都是翘着读，甚至一个句子中，翘着读的词会出现几次，这样就会显得娃娃音更重。如果我们把每个句子的句调全部换成下降式语调之后，就完全不一样了，标注

如下：

费曼学习法的核心↘，是把复杂的知识简单化↘，以教代学↘，让输出倒逼输入↘。为什么这种学习方法有效呢↘？第一个原因是我们大脑的思考方式↘。对于大脑来说↘，越熟悉的概念↘，大脑越喜欢↘，"相关性"是大脑学习和记忆的主要原则↘。并且↘，在不同的概念之间建立联系↘，也是大脑的特长↘。比如我们看到餐桌时↘，大脑会想到一杯咖啡↘，一栋房子↘，一个家庭↘，甚至是幸福的一生↘。

不要拖音，音长干练。

如果想声音听起来更加有威信感，千万注意不要拖长音读，比如："你有没有想——过？"如果每个句子都出现这种拖长音的情况，声音会显得特别拖拉，特别嗲，不够干练，当然就会影响形象。

对着镜子练习：每天对着镜子说一句自信的话，声音要有力量，注意使用坚定的语气、降调，同时配合坚毅的眼神。可以以下面一段话作为练习，每隔一段时间录下来听听看会有什么变化：

如果有人劝你去做一件事，只讲那件事带来的好处，那你就要小心了。比如，招聘者说，我这里有一个项目特别锻炼人，能让你担任更多职责，让你更快成长。听起来很美好，但是你要小心，特别锻炼人意味着是否要加班？是否要应对复杂的需求？让你担任更多职责，是不是需要你负责不在岗位范围内的琐事？一个人在做预测时，只描述对他立场有利的情景，那么他很可能是在误导别人。

第二章

**久说不累的秘密：
两端积极、中间放松**

一、你的发声习惯科学吗

> 涂老师：
>
> 你好！我每次说话特别费嗓，总是感觉声音卡在喉咙里出不来。怎么改善这种情况呢？
>
> 晓燕

> 晓燕：
>
> 你好！费嗓子的发声习惯，一般是用喉咙发声造成的。如果听感上总是声音卡在喉咙里出不来，说明说话时习惯喉咙用力，这很伤嗓子，需要调整。

用喉发声的习惯不科学。

喉咙所处的位置是我们的声源区，喉咙主动用力，会造成喉部空间过于狭窄，声带不能自如振动，听感上就是声音卡在喉咙里出不来。用喉发声是不科学的，说不了多久嗓子就哑了。

正确的发声习惯应该是两端积极、中间放松。所谓两端积极，指的是发声时口腔积极，腹部的呼吸肌肉群积极。所谓中间放松，是指必须要保持喉咙放松、通畅。没有经过声音训练的人正好相反：中间喉咙用力、两端放松无力。因为喉咙卡住了，不通畅，因此用喉咙发声特别费嗓，声音也出不来。

学会控制喉部声源区，是科学发声中的重要一环。声源区不能有压力，喉咙放松后声音才能畅通。从体感上来讲，喉部和声带是紧密联系在一起的，当喉部放松时，声带不是紧密闭合而是

轻松靠拢的。在这种状态下，发出的声音才能介于实声与虚声之间，喉部肌肉才能始终灵活地运动，声源区才能比较好地与肺部呼出的气流协调配合，完成发音过程，控制着音色变化。控制得好，就能改善发音质量，使音色更加丰富；控制得不好，会影响喉部健康，甚至影响播音、配音的嗓音寿命。

常见的中间用力，也就是喉咙用力的错误发声习惯有：提着喉咙发声、压着喉咙发声（如图 2-1 所示）。

图 2-1

提着喉咙说话就是扯脖子、提嗓子，压着喉咙说话就是刻意把声音压低。不妨留意一下，自己有无此类情况？提喉和压喉都会对喉咙造成挤压，造成喉部空间狭窄（如图 2-2 所示）。不同习惯的喉部控制，会带来不同的声音效果。

图 2-2

提喉：如果感觉自己平时说话的声音有点细，很可能是喉头软骨抬得过高所致。抬高喉头软骨说话也叫提喉。比如，突然被吓到了，说话的声音就跟平时不一样。所以平时我们要对喉头有意识地进行控制，一旦觉得自己的声音变尖变细，可以叹口气，喉头软骨就会下放，这是一个快速调整喉头位置的方法。如果要持续保持圆润饱满的声音，就要学会控制自己的喉头软骨。

压喉：如果感觉平时说话声音有点闷，很可能是压喉的结果。造成压喉的原因可能是：声音的内在视角非常低、非常扁；口腔的舌根往后收缩，离开了牙齿，下巴紧，整个声道有种被堵住的感觉；口腔状态不稳，说话过程中没有保持上颚抬起。

发声原理真的很简单，气息冲击声带，在声源区发出音波振动，如果我们的声源区，觉得喉咙不通畅，就会影响声波振动的频率，最后影响发声效果。因此，改善压喉、提喉的关键在于掌握控制喉咙的方法。

科学的发声习惯是用气发声。

声音切换的原理很简单——声音依靠气息支撑，带动声带振动；透过"胸腔、喉腔、鼻腔、口腔、头腔"等各腔体共鸣美化；最终，发出集音高、音强、音长、音色于一体的某个声音。对于配音爱好者来说，只要掌握大致原理，就可以让自己的声音变得好听并富于变化。

用气发声的第一步，是要有气息。练习气息有很多办法，最简单的一种是下蹲。下蹲时，身体很容易做到用气发声。当人处于下蹲体位时，吸气更深，更容易进入肺的底端，吸气量充足；下蹲时双腿压着腹部，发声时，腹部会有压力感。想要用气发

声，气息首先一定要吸得足够深。吸气够深，腹部压力够大，就能实现用气发声。

用气发声的体感：两端积极、中间放松。

几个动作可以让大家体会"两端积极、中间放松"的科学发声体感：

1. 双手抱住后脑勺，头往后仰的同时，双手将头往前推，此时头部和腹部就形成一个对抗的力，形成一个两端积极、中间放松的体感效果（如图 2-3 所示）。

2. 两人贴背互推，说话（如图 2-4 所示）。

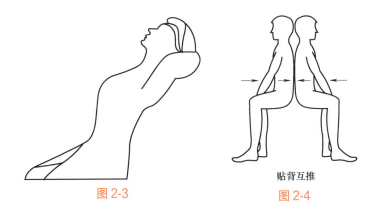

图 2-3

贴背互推
图 2-4

3. 靠墙蹲或蹲马步，说话。

4. 像古代衙役一样找根棍子，撑住地板，用力压，然后发声："威……武"。

二、说话时间一长就嗓子疼、声音哑

涂老师：

你好！我说话说不了多久嗓子就哑了。有时候话说多了，第二天起来喉咙还会有刺痛感，该怎么改善呢？

甘萍

甘萍：

你好！生活中，你是硬起声多还是软起声多？如果是硬起声多，喉咙过紧，说不了多久就会嗓子疼、声音哑。学习放松喉肌有助于养成良好的"软起声"发声习惯，是帮助纠正"硬起声"习惯的有效途径。

习惯硬起声，嗓子容易疼。

起声，就是开始发声的第一个音。起声分为硬起声、软起声两种。起第一个音的状态，会影响后面的每一句话，如果一开始就没做好，后面会顺着错误的路径一直保持用力过猛的发声状态。

没经过声音训练的人习惯硬起声，用喉咙发力，也就是扯脖子发声。与科学发声习惯正好相反，硬起声习惯性地两端放松、中间用力挤嗓子。只要喉咙发力，嗓子就会发紧，说不了几分钟，声带就会很疼，声音变哑。

无论年纪多大，都有过硬起声的经历。不管成年人还是小朋友，大声哭泣时都是硬起声，各位不妨试着模仿一下大声哭泣的

声音，这时肯定是硬起声。吵架也是硬起声。一方生气了，嗓子便开始发力，另一方被激动的情绪感染，也开始硬起声，然后双方都想用声音压制对方，结果嗓门越来越大。所以，吵架是最典型的硬起声场景。此外，小朋友追逐打闹时也是硬起声。我们经常看到小朋友们在院子里玩得特别开心，你追我打，一惊一乍，就会用"房顶都被掀掉了"来形容他们，这时的声音也都是硬起声，对嗓子损伤很大。

每次教学到了这个环节，学员提出的硬起声案例都非常丰富。比如宝妈们会说："训孩子的时候""辅导孩子作业的时候"，还有同学说："老师，清嗓子的时候。"没错，清嗓子也是硬起声，有慢性咽喉炎的读者一定要有意识地控制清嗓子的习惯，尽量避免伤到嗓子。至于辅导孩子作业时的大嗓门，恐怕很难控制。在这里给小读者们分享一个妙招——当家长在吼你的时候，不妨对她说"妈妈，注意保护你的嗓子，千万别硬起声"，说不定她的态度就缓和下来了。

和硬起声相对的就是软起声。软起声很简单，打个哈欠，快结束时发一点点声音，就是软起声的状态，会让人感觉松弛且舒服。

养成"软起声"习惯，防止喉部发紧、挤嗓子。

有人以为软起声，嗓音就会发虚。软起声并不会造成声音发虚，说话声音依然有力量，而且很好听、温柔、有磁性。

所谓软起声，就是气息在前，声音在后。如果边打哈欠边说话，就能体会到气息在前，声音在后。此时，说话喉咙不痛，口腔更容易产生充分的共鸣，声音更浑厚。硬起声是声音在前，

气流在后,比如跑步时喊口号"一二一二一二……",声音就很硬。

有的人在说话过程中喉部逐渐发紧,有的人一开口就喉部发紧,这两者都会给人以"嗓子很挤"的听感。如果声带闭合过紧、声门完全紧闭,气息不漏,就像咳嗽一样,声音听起来就会过实。随着喉部逐渐发紧,喉头开始上提、逐渐失去弹性,增大了喉部压力和疲劳感,声音也会变得过分挤捏。

一般情况下,用嗓发声的人,声音耐力只有15分钟,随后就会进入挤嗓子的状态。女性平均每天要说14000字,时长有70分钟,男性要说7000字,时长35分钟。如果一直坚持硬起声,就好比将一个短跑运动员,拉到马拉松项目上比赛。

正确的起声是发声控制中很重要的一环,能使喉部肌肉的运动始终自如,不发紧。声音工作者都会特别注意起声训练。所以想保护自己的嗓子,就要养成软起声的习惯,喉部就不容易发紧。

怎么做软起声?可以用下面一段话练习:

真正的修行,是接受并热爱这个世界。罗曼·罗兰曾说:"世界上只有一种真正的英雄主义,那就是在认清生活的真相后依然热爱生活。"这句话俘获了众多读者,总是被提起。但是,又有多少人能做到呢?假如生活是辛苦的、不如意的,我们如何去热爱生活?

在《悉达多》这本书中,主人公悉达多求索一生,终于学会热爱世界。他说:"我不再将这个世界与我所期待的、塑造的圆满世界比照,而是接受这个世界,爱它,属于它。"

《悉达多》是一本充满哲理、禅意与诗意的小说。作者黑塞是德国著名作家、诗人,诺贝尔文学奖获得者。黑塞在世界上影

响深远，作品被翻译成五十多种语言。黑塞去世后，美国掀起了阅读黑塞作品的热潮。摇滚乐队甚至用黑塞的作品给乐队命名。

三、嗓子紧紧的，忍不住清嗓子

涂老师：

你好！我总是感觉嗓子有痰，忍不住清嗓子，而且我吸气时嗓子会很紧，难道是吸气时太用力了吗？

红娟

红娟：

你好！如果清嗓子时不能放松咽喉部肌肉群，这会造成恶性循环，导致咽喉部肌肉越来越紧。多数情况下，清嗓子不仅无法改善声音效果，甚至会加重喉部负担。清嗓子时，气流会猛烈地震动声带，从而损伤声带。因此，尽量不要清嗓子。

清嗓子会加重喉部负担。

清嗓子会使声带和嗓子震动力度、密度变大，从而损伤娇嫩的声带。科学发声时的声带，是一种轻微震动、轻松闭合的状态，这样才不会对声带造成过度的压力。音量大小是由共鸣扩大和美化的，所以声带不需要主动用力。并不是声带震动越厉害，音量就越大。

因此，一旦气流猛烈冲击、振动声带，它就在承受超出正常

状态的压力，最大的感受就是声带不舒服，比如发痒、发干、灼热、微痛，甚至严重发炎以及产生其他病变。因此我们要寻找一种缓解咽喉异物感、不舒服的方式。

喉部状态与发声效果息息相关。每个人的声带厚薄、长短、形状结构会略有不同（如图 2-5 所示）。同一个人的声带，在不同年纪也会有所不同，如我们在变声期前后的声音差别很大，这都是喉部生理构造发生改变所决定的。生理构造是天生的，它所给予我们的声音是"天赋"；但发声习惯是后天的，可以通过练习来弥补。三分天注定，七分靠打拼！天赋只是加分项，后天不断地学习才是人生向前的动力。

图 2-5

让喉部肌肉时刻保持最佳状态，是保护嗓音的重要环节。

首先，用喝水代替清嗓。如果觉得喉咙难受，小口地饮水或是做出吞咽的动作，有利于保护声带。

其次，养成软起声习惯，防止说话挤嗓子。

最后，嗓子紧时，应该尽量少说话。嗓子发紧时，需要放松喉咙，使过高的喉位降下来，恢复原来的位置，并保持喉位

稳定。

体会喉咙放松的感觉，可以用少量气息带动声带发出声音。这种声音叫气泡音，听上去清脆悦耳，有颗粒感。气泡音的作用是为了测试我们的喉咙是否放松，能发出来代表我们的喉咙是放松的。颗粒感越大，说明喉咙越放松。

如果喉咙很紧张，发出的气泡音听起来也是不同的，不仅颗粒感很小，甚至发不出来气泡音。

气泡音发不出来怎么办？让身体、喉部都得到足够的休息。刚刚睡醒时，整个咽喉以及声带都得到了休息和放松，可以更轻松地发出气泡音；如果还是无法发出，则可能出现了"提嗓"等技术性错误。

声带位于喉软骨中间，和喉部肌肉连为一体，喉部肌肉的松紧会影响声带的弹性。可以通过放松声带周围的喉头软骨与肌肉来改善声带过紧，挤嗓子等问题。一起试试以下步骤：

1. 改善并稳定起声习惯，多用"打哈欠"软起声。
2. 身体自然放松，抬起头，平望天花板，仰头通腔，让上提的喉位自然下落归位，有助于喉咙通畅（如图 2-6 所示）。

图 2-6

3. 放松喉部肌肉群

声音依靠气息支撑，带动声带振动。声带所属的肌肉群是喉部肌肉群，声带振动的区域位于喉咙中下段，是基础声源区。喉部控制决定了声音的不同。基础声源的品质不好，后面的共鸣美化效果也不会好。为了喉部能长时间发声而不累，让音色丰满、柔和，声音虚实变化自如、富于弹性，必须要开始学着控制喉部，让喉部放松。喉咙松，声音才会通。在长时间说话前，要注意先做喉咙放松练习，然后再开始说话。

从高到低地叹气放松。张大嘴吸气后，从高到低叹出这口气，感觉空气撑开喉咙，让声音从高到低地流淌，使喉咙完全地松开。

发气泡音放松喉咙。用少量气息带动声带发出气泡音，体会喉咙放松的感觉。

松下巴、牙关，放松喉咙。出声前，轻轻咬住舌尖，深深地、无声地、缓慢地吸一口气，这时会感到咬紧的下巴和紧闭的牙关都松开了，喉咙通道往下打开、延伸，跟气息连成一体。

轻轻打哈欠放松。先像闻花般深深地吸一口气，用这口气轻轻地打个哈欠，这时你会感到喉咙通道往下打开、延伸，跟气息连成一体。

四、如何保持住两端积极、中间放松

涂老师：

　　你好！练习时我可以做到两端积极、中间放松，但我说着说着就又回到过去的嗓子发力状态了，如何才能保持住呢？

<div align="right">张涛</div>

张涛：

　　你好！肌肉记忆和语感习惯会影响喉部肌肉控制，旧的肌肉记忆和语感占主导，就会导致气息控制和口腔控制都不积极，说着说着就又回到过去的嗓子发力状态了。

检查语感习惯，语调不要上行。

　　语调是以句子为单位的。一个句子除了有词汇意义，还有语调意义。举个例子，"稿子完成了↗""和稿子完成了↘"，前者会被认为是疑问语气，后者会被认为是陈述语气。在汉语中，字有字调，句有句调，句调即语调。每个句子多用下行语调，有助于保持住两端积极、中间放松。

　　语调是语感习惯之一，旧的语感习惯中，多数人习惯用上行语调，也叫升调。举个例子：

　　稿子完成了↗？

　　我们的目标一定要到达↗！

不管是本科、硕士、还是博士↗，做事情都要脚踏实地，才能获得机遇↘。

改掉上行的语感习惯，多用下行语调说话，更容易建立发声力量向下的肌肉记忆，保持住两端积极、中间放松。可继续尝试以下几句话来体验：

我们一定要实现互联网化↘。

大海多么澎湃壮丽↘！

一般来说，人们读一段话的第一、二句时，能保持住下行语调，但第三句就很容易"破功"，回到旧的语感习惯中去。举个例子，比如这段话：

英国《新科学家》杂志曾评论：读《物种起源》是一生中必做的100件事之一。那么，这样一部巨作，到底讲了些什么呢？严格意义上来看，《物种起源》更像是一本学术论文，这从它的全名《论依据自然选择即在生存斗争中保存优良族的物种起源》可见一斑。

当你读到"严格意义上来看"时，可以注意听自己的"看"字是不是声音往上翘，比如读成了这样"严格意义上来看↗"，说明旧的语感习惯还没改过来。说话以上行语调为主的人，一般情况下，读到"严格意义上来看"时，就会因声音的语调惯性上扬或靠上，而回到提喉、扯着脖子说话的状态中去。如果起声时，音调调子太高，提喉的情况会更严重。

调整语调的语感习惯、多用垂直下落的下降式语调，有助于锻炼喉头下行肌肉和发声力量持续向下，声音听起来很稳。（见表2-1）

表 2-1

声音路线	喉头肌肉下行和发声力量持续向下
	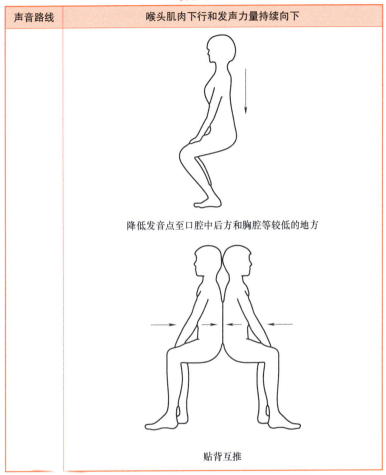 降低发音点至口腔中后方和胸腔等较低的地方 贴背互推

每个人都可以改掉习惯上行的语调，通过标注语调，可以建立垂直下落式语感习惯，如：

有一位农民的儿子考上了北大↘，就有人问他↘，想让他传授一下教育经验↘。他就说↘："我只是觉得花这么多钱送孩子上学↘，可不能白花了↘。我就在孩子每天放学回家后↘，让他给我讲一遍在学校老师教的内容↘。

"如果我没有弄懂的地方就再问孩子↘，孩子在教我的时候遇到不太明白的地方↘，第二天就再问去老师↘。我寻思着↘，这样呢↘，花一份钱↘，就教了两个人↘。

"奇怪的是孩子的学习劲头十足↘，脑子里总琢磨着怎么样把我也能教会↘，心思都扑在学习上↘，学习成绩一直很好↘。"在三年前↘，他的女儿考上了清华大学↘，用的也是同样的方法↘。其实↘，这位农民没有意识到↘，他的培养方式↘，就是大名鼎鼎的费曼学习法。↘

通过这样的标注，可以给自己语调下行的强烈暗示。除此之外，如果可能的话，多和说话时以下行语调为主的人交流，多听对方的语调搭配，自己也会被影响而改善语调。

每天内练一口气、外练一张嘴，形成长效肌肉记忆。

塑造两端积极、中间放松的肌肉记忆，需要每天内练一口气、外练一张嘴，形成长效肌肉记忆，不能三天打鱼两天晒网，最好每天抽出15分钟时间做基本功练习。

气息不足会导致喉咙发紧、嗓音沙哑。对于没有气息基础的人来说，很容易"没气"。就是坚持不了多久并容易回到过去的路径依赖中。就我自己的体验来说，在从事声音工作之前，我说话的气息也不足。当年，我只是一个说话急促、声音特别细的会计，让人觉得孩子音特别重。后来学会腹式呼吸（当时我简单地理解为保持住肚子膨胀的状态）之后，声音立即有了质的改变。这种腹部膨胀的状态，对我来说就是最简单的办法，后来我发现，蹲马步、静态深蹲都可以找到这种感觉，直到坚持每天的基础练习，我将腹式呼吸塑造成了肌肉记忆，气息也随之越来越平稳。

口腔没打开，会导致吐字不清晰并且说较长语句舌头容易打架。因此，在长时间录音前，我一定会先做口腔操，不仅可以打开口腔，还能放松喉咙，增加声音耐力。

保持住两端积极、中间放松。保持得越久，说明声音耐力越强。所谓耐力，就是每个人能保持声音品质的控声能力，确保喉咙上下两端都是积极的——气息供给是充足的，口腔状态是积极的，中间喉部控制是通畅的。

五、护嗓秘籍，让发声器官保持健康

涂老师：

您好！我是一名教师，每天上完课，嗓子特别难受。我们单位的很多老师都患上了慢性咽炎，有哪些方法可以保护嗓子呢？

叶子

叶子：

你好！忽视对发声器官的保养，咽喉就会"年久失修"，慢性咽炎是大量说话者的"痛"。人体发声由三个系统协调配合，它们分别是：呼吸系统、发声系统、共鸣系统。人体发出的声音，喉部的发声系统只占5%，所以另外95%是靠我们的共鸣系统进行放大和美化的，只有如此听众才能听到。如果主要是喉部在承担发声的工作，又缺乏对它的保养，嗓子一定特别难受。保护嗓子的方法，重点在每天把喉咙当皮肤一样去保养。

要养成日常护嗓的习惯。

所谓日常护嗓习惯,重点在培养健康用声的行为并长期实践。

日常护嗓的第一个习惯是,控制常用音量,说话不要超过舒适音量。用舒适音量说话,说很久都不会累,因为能量的消耗和补给完全平衡,别人听着也很舒适。

日常护嗓的第二个习惯是,注意避免用过高的音高说话。一般情况下,当我们兴奋、生气、狂怒甚至与人吵架时的音高,比日常说话的音调高出不少。因为音调过高会导致喉部肌肉向上用力,喉部肌肉紧绷,提喉严重,最终对嗓子造成损伤。

对于大多数人来说,以上两点不容易区分,讲到激动处,音量大,音高也很高。往往特定的用声群体才会注意到差别,例如呼叫中心的接线员、教师等人群,在工作中就会留意到自己的音量和音高。

给声带自如振动的空间。

人体发声由呼吸系统、发声系统、共鸣系统三个系统协调配合完成。用喉发声,说话容易累并且损伤声带;应该用气发声,声带才会健康。想要用气发声,就要重塑呼吸系统,使自己能把气吸入肺的底端,从而获得足够的气息。养成用气发声的习惯,建立肌肉记忆,需要花费的时间多。其次是优化共鸣系统。五个共鸣腔组成了人体的共鸣系统。人体发出的声音,发声系统的音量只占5%,剩余的95%必须要通过身体的共鸣系统放大和美化才能被听到。这三个系统当中,最容易改正的是发声系统,最容

易损伤也是发声系统。

发声系统保养的关键在于喉部。喉软骨，保护着我们的咽喉通道和声带。发声系统的运作过程是：吸气，使气息进入肺部；将吸入的气息从肺部呼出，呼出的气息，吹动处于喉咙中间的声带，使声带振动产生音波。喉部如果不放松，一定会使声带紧张，不能振动自如。正确的呼吸，应该是：吸气时，声门打开，左右声带往两边分开；呼气时，进入肺部的气息往外呼出，声门轻微闭合或半闭合，喉咙发声系统保持放松、稳定状态（如图 2-7 所示）。

图 2-7

长期不正确的发声习惯会给咽喉造成极大压力，久而久之会感觉：嗓子堵堵的、有刺痛感，或说不了多久，声音就沙哑了。诸多症状均由于喉部处于"高压"状态下，声带不能自如振动，继而主动撕扯发力导致的。

360 度喉部保养操，还你通畅、健康的喉咙。

360 度疏通喉咙是无声练习，不会费嗓子。我们可以将练习当作洗脸刷牙，每天找固定时间锻炼喉部肌肉。

准备一杯白开水，仰头通腔。喝一口水，先含在口腔里面；

整个背部保持挺立的状态，此时喉咙自然伸直；平望天花板，会感受来自喉头的一股下坠引力，感到舒适后，把刚才含在口腔里面的水，慢慢地吞。吞咽过程中可以更清晰感受下坠引力。接下来我们就要开始做 360 度的喉咙疏通运动了，我们可以将其分解为外部、内部、上下、左右四大步骤。

外部疏通。喉咙外部疏通没做好，会导致内部疏通出现问题。日常说话，下巴如果被过度压缩，会导致声音锁在喉咙里出不来，所以绝不能让和喉咙相连的下巴缩得紧紧的，声带会因喉咙被压而处于压迫状态中（如图 2-8 所示）。

声带、喉咙呈被压迫的状态——下巴过度压缩

图 2-8

头部过度后仰，声带也会呈现被压迫的状态（如图 2-9 所示）。要使声带处于最好状态，头应自然平视前方，微微抬起。保持外部体态畅通后，咬住舌尖，闻花香吸气，此时吸气会非常通畅（如图 2-10 所示）。

内部疏通。通畅的喉部，底端应该宽敞、外扩，和气息连通。长久地使用喉咙发声，会感觉喉咙底端紧紧的，可以通过闻花香、吸面条，找回宽敞、外扩的体感。

声带呈被压迫的状态——颈后方向后缩

图 2-9

从外部放松喉咙的身体姿态——头部向前，微微向上抬起

图 2-10

闻花香，一吸一呼，循环 5 遍。吸气时感觉喉咙一阵清凉，喉咙的底端会感觉非常舒畅。吸气的时候慢慢地、无声地吸气，避免咽喉有痒痒的感觉。体感如不够强烈，还可以轻轻咬住舌尖无声吸气，更容易感受气息贯通，喉骨底端撑开。如果希望体感更强烈，还可以在无声吸气的同时将双手握拳齐肩举，使肩肌打

开、胸口不堵。

模拟吸面条，一吸一呼，循环5遍。吸第一口，好香，再吸一口，再来第三口、第四口、第五口……每吸一次面条，口腔里、喉咙里感觉都凉凉的，感觉喉咙的底端在撑开。

上下疏通。一吸一呼，循环5遍。咽喉连接胸腔和口腔两端。在练习上下疏通时，先从下端入手。首先，叹一口气。如果下端胸口堵堵的，喉咙就会发紧。做个叹气动作，可以迅速地让胸口松弛下来。

用喉发声的人在日常说话时，喉头力量上行。每说一个字，喉头就往上提一次。长期提喉说话，喉部堵塞感严重，不仅声音听起来非常紧，而且费嗓。所以，我们一定要建立喉软骨的下行力量，并长期训练喉头的下行力，直至形成往下的惯性力量，养成不易改变的行为。

接着，张嘴吸气、呼气，注意观察，呼气时控制舌根往下轻压，带动软骨往下建立下行力。这样疏通之后，会发现喉软骨肌肉很明显地呈现出往下走的状态，感到喉头力量持续往下用力。可以准备一面镜子，在镜中观察，也可以用手触摸，会发现喉软骨是往下走的。

在疏通咽喉上端连接的口腔时，可以头后仰15~20度角，张大嘴打个哈欠。这时，口腔和咽喉部位连接的通道区域，就逐渐变宽。

左右疏通。平时窗上结了冰，我们就会去哈气，每哈一次气，喉咙肌肉就会往两边扩展，手上会摸到明显的两边拓宽的体感，视觉上也很明显，这时就是在进行两端的疏通。力量不需要特别大，轻轻、慢慢地即可。

整套动作结束后，含一口水在嘴里，再抬头平望天花板，感

受喉头重力向下，再平视前方，同时将口腔的水缓缓吞下。360度喉部保养操做完后，喉咙一定舒爽多了。

标记正确喉位，保持喉位稳定。

发声前，还有一个很重要的步骤——标记正确的喉位，保持喉位稳定。

喉位正确，声带就能自如振动。如果起声时的喉位不对，说话发声都会建立在错误的喉位基础上，通畅的喉咙又将堵塞。就像一幅起头就画错了的画，后面很难修正。所谓正确的喉位，就是说话时不伤嗓子，声带最舒服的状态。

疏通、打开喉咙之后，用"wu 或 lu"等发音来进行喉位标记练习，更容易打开喉咙、稳定状态。

眼睛盯着桌子，发一下"wu 或 lu"音，音调会自然降低，音色微暗，声音平直得如同从竖立在口咽、鼻咽处的长管子里吹出来一样，吹得脑门嗡嗡作响。这时可以清晰感觉到，我们的声音发出来时，喉头在喉咙下端三分之一的位置，再也不像之前提那么高了。此时发出的声音，声带能自如地振动，所以这个位置就是最舒适的发声位置，找到它后，就"标记"了正确的体感。每次发音之前，可以先用发"wu"法稳定喉头的位置。注意，之后所说的每一句话，所有的发声都要在舒服的发音位置上发出来且不能超过它，确定在这个同样的位置去发音。

最后，杜绝以下破坏稳定喉位的行为：语调上行、硬起声、不良生活习惯。除此之外，还可以每天提升发声效率：内练一口气、外练一张嘴，用更少的能量，说更多的话，不断提升声音耐力。

第三章

内练一口气：
用好气息，说一整天也不累

一、你真的会呼吸吗

> 涂老师：
>
> 　　你好！我总感觉自己气短，说不了几句话气息就不够用了。
>
> <div style="text-align:right">咏雯</div>

> 咏雯：
>
> 　　你好！习惯浅呼吸，就容易感觉"气短""没气"。"没气"后的声音，大多表现为说话容易累，声音沙哑，影响听感。让声音更好听的呼吸是深呼吸，也叫腹式呼吸，有了腹式呼吸，发声的气息自然变长。

　　没经过声音训练的人气息很浅，只能到胸口，因此浅呼吸也叫胸式呼吸。

　　发声方式主要分两种：

　　1. 气虚，用喉发声，也叫扯脖子发声，耗力很大。气息不够深的人，习惯用喉发声。

　　2. 中气十足，用气发声。用气发声才能久说不累，懂得用"气"发声，是改善声音品质的基本功。想要用气发声，气息就要吸得足够深。

　　人体与外界环境进行气息交换的过程，就叫呼吸。人每时每刻都在呼吸，有的人呼吸很浅，有的人呼吸很深。浅呼吸的效率低，深呼吸的效率高。呼吸效率长期过低，气只能吸到胸口，就会造成扯脖子发声，对喉咙耗力很大。深呼吸时，气吸得足够

深，每一次都吸到肺的底端，对喉咙的耗力很小。重新认识和调整呼吸，就能慢慢学会用气发声。

常见的浅呼吸，就是胸式呼吸，体感上是这样的：吸气时，气堵在胸口沉不下去。胸式呼吸对喉咙的耗力很大，是因为吸气、呼气路径很短，气息浮在胸口，无法实现用气发声。养成胸式呼吸的主要因素：习惯因素和认知因素。

习惯因素。吸气抬肩、胸口上提、喉咙上提，这些"小"习惯，会导致胸口肌肉和喉部肌肉紧张，阻止了气息下行。试着憋足一口气，直至气息将尽，再重新呼吸。一定要吸得很深，且呼气的时候拦都拦不住。有紧迫感的呼吸，一定是深呼吸。

认知因素。提到吸气、呼气，就认为应该喉咙用力。错误的认知，导致每一次吸气、呼气，都下意识对喉部肌肉群施压，致使喉部肌肉群运动过于频繁，喉部越来越紧，声音变细、变挤，发声费力。其实喉咙只是声音和气息的通道，完全不需要用力。完成吸气和呼气的呼吸动力肌肉，应该是横膈肌。正确的认知应该是——嘴巴长在肚子上！

常见的深呼吸，就是腹式呼吸。采用腹式呼吸，吸气、呼气路径很长，气息得以沉入肺的底端。因此，有气可用才能做到用气发声。闻花香时就是深呼吸，吸一朵花的香气，把沁人心脾的花香深深地吸入身体，让五脏六腑都充满花的芳香。

练习动作如下：立定站稳，头正，双目平视前方（如图 3-1 所示）。双肩放松，自然下垂，肩不上提、胸口不发紧。闻一朵花，深深地吸入花的芬芳。这时你会觉得肺的底部及腰部都充满了花香，气入

基本站姿
图 3-1

丹田。保持几秒钟，轻徐呼出。经过闻花香训练后，气息会足够深，深到肺的底端，储满气息，一定能够做到用气发声。

咏雯问我："老师我觉得深吸气时嗓子出现压迫感，这正常吗？"因为胸式浅呼吸的路径依赖，有这样的体感很正常，如果站着练深吸气体感不强，还可采用另外一种方法：懒人呼吸法，也就是躺着练深吸气。

越放松气息越容易吸得深。练习深吸气的方式很简单，首先你要找到放松的吸气状态。只要一放松，吸气就能深，深吸气下沉到丹田。什么是放松的吸气状态？我建议体会一下睡觉时的吸气。你会发现躺下来全身放松后吸气，肚子会很自然地一起一伏。

和日常站着说话时的吸气状态相比，睡觉时的吸气就会更有深度，能轻松地吸入肺的底端。倘若站着练气，没见到肚子起伏，可以躺下来练。躺下后吸气，肺的底部及腰部、肚子更容易有膨胀的体感（如图 3-2 所示）。在将气呼出时，气息也很平稳持久，这是很自然的线式控气。

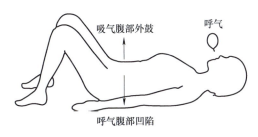

懒人呼吸法体态

图 3-2

咏雯怕动作做错，又问我："用嘴吸气还是用鼻子吸气？"

我回答："吸气的时候用鼻子、嘴都行。有的时候用嘴吸气是因为吸气的声音更小，单独用鼻子吸气的呼吸声更大。"

深吸气时,一定会有这些明显的体感。

咏雯问我:"我怎么知道自己吸气够不够深呢?"

首先,深深地吸完一口气之后,体感上会有"一肚子气"的感觉。视觉上会看到,腹部明显往外凸,气息呼出来后,腹部明显内缩。观察气息是否沉到丹田,要感受腹部是不是"一肚子气"的膨胀状态。以下步骤连续练习7次,才能感受发声肌肉的变化:双肩放松,用鼻子吸上一口新鲜的空气,想象在空气里闻到了花的香味,肺的下部和腰部都充满了气息,肚子膨胀起来了。

做完3次后,可以搭配播放一首舒缓的纯音乐,释放你的想象力,做完剩下的4次练习。

树立正确的认知:嘴巴长在肚子上,喉咙只是声音和气息的通道,不需用力。完成吸气和呼气的肌肉控制区是呼吸肌肉动力区。比如横膈肌,伴随着吸入气息、呼出气息,横膈肌也在上下运动。(如图3-3所示)

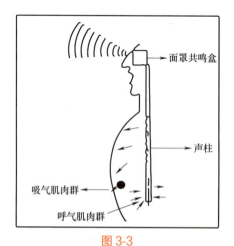

图 3-3

深吸气时，体内的横膈膜逐渐下降，配合着将气息越吸越深。呼气时，体内的横膈膜逐渐上升，配合着将气息往外呼出。这种体感在特定状态下更易被察觉，比如人受到惊吓，吸气时，横膈肌下降，腹部外凸；呼气时，横膈肌上升，腹部内收。

深吸气后，自测气息量是否够深。

什么叫深？什么叫浅？我们必须要有一个客观的概念。"我感觉不深"就像"我感觉我很胖"一样，是非常主观的感觉。所以我们需要把它客观化，比如将吸气深浅量化为一口气能数多少个数字，正常情况下说 7 个字就换一次气，如果吸进去的气息足够数完 10 个数字，就够深了。

大家一起来测试一下，一口气能数多少个数字：深吸气使气息深入肺部底端后，张开嘴随着呼气时数数，中间不能偷换气，数数的速度要慢，吐字要清楚，一口气数完。

二、掌握发声原理，别让声带受伤

> 涂老师：
> 　　你好！我的声音听起来很不干净，总是沙沙的，有一种毛刺感，怎么才能解决这个问题呢？
> 　　　　　　　　　　　　　　　　　　　　小云

> 小云：
>
> 　　你好！声音沙沙的、有哑音说明声带表面不够光滑了，出现病变，声带闭合受到了影响。比如感冒咳嗽会引起声带本身的病变。用喉发声对声带的耗力很大，说不了多久声音就会沙沙的、哑哑的。而运用好气息，说一整天也不累。

声音为什么会变沙沙的、哑哑的？

　　声带是发声器官的重要组成部分，处于喉咙中部，由喉部肌肉保护。健康的声带是光滑的，没有长小节、息肉等，发声清脆。声带机能健康，发出的声音才会清晰动听，才能让声音产生各种变化。长时间过度用喉发声，就使声带长期处于主动工作状态，耗力较大，容易受损。如果大喊大叫，还会导致声带黏膜出现水肿，声带不再光滑。

　　病变后的声带，闭合能力受损，对气息的"挡气"能力衰减，声音听起来沙沙的、漏气声明显。通俗来说，即杂音很重，有毛刺感，听起来很不干净，甚至时不时出现哑音或是停声。保护声带的最好方式就是养成健康、科学的发声习惯。

用气发声的正确步骤。

　　正确的做法是用气发声。用气发声是指说话时声带被动工作，也就是横膈肌发力，推动体内气流让声带被迫振动，耗力很小。做到用气发声，要养成深呼吸的习惯，只有气息足够深，才

能有气。

第一步：气息下沉，吸入肺的底端，实现气沉丹田。

第二步：丹田发力推动气息回来。

第三步：气息冲击声带，声带被动振动，摩擦振动带来音波。

保护声带，必须习惯用气发声。

学员小云曾问我说："每天说那么多话，要多少气息支撑才够？"

这是一个既常见又很难作答的问题。事实上这个数字对练声一点儿帮助也没有，但这的确有一个量化的答案："一吸一呼组成一个呼吸循环。为了维持生命的运转，我们每天要进行2万多次呼吸循环。气息除了是生命的源泉之外，还是练习声音基本功中的基本功，气乃声之源，是声音的桥梁。通常女性每天说14000字，男性每天会说7000字。基本上每说7个字就得换一次气，以确保有足够多的气息发声。因此，女性每天说话时需要2000次呼吸支撑，而男性则需要1000次的呼吸支撑。"

我是声音工作者，每天会说五六万字、有时候多达七八万字，所以时刻提醒自己一定要用气发声。养成吸气节奏感，会更容易做到用气发声。为了更好锻炼吸气节奏，我会在每一句话开头快速吸气；每当句子遇到标点符号停顿时，也可以吸气来补充气息。如果没有这种快速深吸气动作，气息供给断了，便无法做到用气发声。"

小云接着问："每天练到什么程度才会掌控这个节奏？多久才能做到自然地用气发声？"

"要形成肌肉记忆,每天需要做15分钟的气息练习,站着、坐着、蹲着、躺着练都行。曾经的浅呼吸循环,一吸一呼止于胸口,但是经过训练之后,气息可以到达肺的底端,效率提高了。从低效到高效的升级,就是锻炼肌肉记忆的过程。"

每天用15分钟、4个气息练习,可以帮助我们形成横膈肌控气的肌肉记忆。

1. 躺练呼吸法(懒人法)

平躺时,状态放松,每次深吸气,气息下达到丹田,肚子会自然地一起一伏。躺下后吸气,肺的底部及腰部、肚子更容易有膨胀的体感。

2. 蹲练呼吸法

蹲下来咬住手指,深吸一口气后,发长音"a"。深吸气、气沉丹田,张开嘴随着呼气时发长音"a"。用自己最舒服的声音,由小到大、由弱到强地发声。从听感上,蹲下来去发声时整个声音更有力量。因为是深吸气,气息很充足。再加上双腿压着腹部,给予了一定的发声压迫。因此,声音听起来不会忽高忽低、忽强忽弱,而是持续稳健且说话不累。

3. 坐练呼吸法

背部紧贴板凳,双手放在丹田处,先做五个深呼吸;然后,大声朗读当天的工作报告,语速不要太快,可以反复朗诵其中比较有感觉的段落,以体验丹田气。

4. 站练呼吸法

深吸气,使气息沉入肺的底端,张开嘴随着呼气时数数:"1、2、3、4、5……"数的速度要慢,吐字要清楚,直至一口气数完,能数多少就数多少,逐渐增加。

尝试掌握科学发声的原理：气息吸得足够深后——横膈肌控制体内气压，气息冲击声带——声带振动发出音波——声源区的音波经过共鸣美化和放大后，每个人都能发出不同音长、音强、音高和音色的声音。

三、保持力转气，气转声，避免用嗓发声

> 涂老师：
>
> 你好！我蹲着练可以把气吸得足够深，但是站着练就不太容易找到体感，气息还是很浅，容易用嗓发声，我要怎么样才能避免站立时用嗓发声，做到持久地用气发声呢？
>
> <div align="right">张毅</div>
>
> ---
>
> 张毅：
>
> 你好！有了气息还容易用嗓发声，是因为横膈肌没能被充分调动。站着练就不太容易做到，是因为站着时的横膈肌力度更弱，蹲着时横膈肌力度更强更有控制力。

站着不易做到用气发声的原因。

用气发声的完整步骤是：气息下沉——沉到肺的底端（也就是靠近丹田的位置）——横膈肌发力推回气息——气息冲击声带——张嘴发出声音。站立时，从腹腔到口腔的路径很长。想要每个环节都科学使用发声肌肉比较难。因为站立发声对腹部核心

区的控制要求更高。因此，多数人只能做到：吸气到胸口——声带发声。

有的学员困惑："如何判断我是用嗓发声，还是用气发声？"

可以尝试蹲着发长音"a"和进行数数练习，注意听自己的声音，蹲着时发出来的整个声音是更有力量的。因此，用气发声的体感有3点：

1. 喉咙舒爽通畅

一般情况下，用气发声时喉咙没有负担，不会疼，非常的舒适，心理、身体都是舒畅的，就好像被按摩着说话一样。

发长音"a"：用自己最舒服的声音，发长音"a"，声音逐渐由小到大、由弱到强。气息要通畅自如，下腭、舌根不紧张，喉部放松，让气流集中地打到硬腭前端发出。

2. 声音听起来更稳健

信心充足并且能够持续发声，不会觉得声音忽高忽低、忽强忽弱，它会一直保持在同一个音量上，并且声音掷地有声、铿锵有力，没有轻飘飘、软绵绵的听感。

3. 腰腹有持续的支撑感或压力感

腰腹核心区有力，就能持续保持力转气、气转声。力在哪里，嘴巴就在哪里。蹲下时，人体力量结构调整了，力集中在腰腹上，腰腹有力的体感很明显，所以"嘴巴长在肚子上"。

我给大家设计了更多改变力量结构的练习，均有助于保持力转气、气转声，可以达到立竿见影的效果。做这些动作时体感上有共同点：腹部有一种"压力感"，这种压力感就是我们说话时要维持住的体感。"压力感"，是横膈肌对气息的推动。长期练习后会很明显地感受到，腹部始终维持着一股压力。

1. 贴背互推

贴背互推可以借助外力迅速改变用喉发声的力量结构，如图 3-4 所示。这个游戏非常简单，在家中就可以做，两人贴背互推，然后像打哈欠一样张开嘴发"a"，体会声音有了气息支撑后产生的厚响度变化。改变前，用声带发力，声音很细、很薄，发虚、发扁、不好听；改变后，用丹田发力的声音，很厚、很实，集中、响亮、好听。

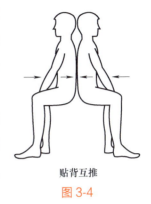

贴背互推

图 3-4

2. 靠墙深蹲

找一面干净平整的墙，身体贴墙下蹲，尽量让大腿和小腿呈 90 度角。这个动作非常累人，可以很好地锻炼腹肌。初练时蹲上一会儿腿脚就开始发抖，这时发出的声音一定有丹田气。其实"靠墙蹲"比"蹲马步"轻松，因为背后有一堵墙支撑。对大多数人来说，这个动作既可以练习丹田发声，也可以锻炼腹肌，甚至减肥，或者还可以当作游戏，比比谁坚持的时间长，非常适合居家锻炼身体。

3. 握紧拳头发声

肩肌撑开，双臂夹紧腋下，双手握拳朝上；拳头握紧，力度适中，同时夹紧臀肌，这时全身的力量，会向腹部中心靠拢。保持该动作 5 秒后吸气，气息可以轻松深入肺底。然后张开嘴呼气，同时发出长音"a"，可以发出有气息支撑的声音。

以上这些动作，因为改变了站立时身体内的力量结构，将身体调整到科学发声的状态上。这就是我常说的一句练声口号：保

持力转气，气转声，避免用嗓发声。

> 横膈肌有力就能维持腹部的"压力感"。

用喉发声时，横膈肌力量弱，腹部没有"压力感"。用气发声时，横膈肌力量强，腹部是有压力感的。横膈肌有力的体感，很像蹲下说话时，双腿一直顶着腹部的压力感。想要站着说话时，腹部有同样的"压力感"，就用手按住腹部发声，"压力感"一下子就有了。举个例子，比如现在双手按住横膈肌所在的腹部肌肉群，腹部就会产生和手力按压相对抗的反作用力，这时腹部就有了"压力感"。有"压力感"，横膈肌就会对气息推动，气息就上来了。

也有许多学员提问："平时说话也要'嘴巴长在肚子上'吗？这样做是不是太累了？"这是一个习惯问题。通过上面这些动作，使气息吸入肺的底端后，肺部充满了气息，腹部周围的肌肉群就有了气压。但平时说话，人不可能一直躺着、靠墙蹲，也不能一直背靠背，也没法双手始终按压着腹部维持压力感。因此重点是对横膈肌有控制力，并且保持住不松懈，形成习惯。

> 增强横膈肌力量，练习用横膈肌控制住肺部气压的方法。

练习一次并不会马上掌握用气发音的诀窍。练习一次是找位置，练习七次是找感觉，练习二十一次才能起变化。

横膈肌是维持我们腹部压力感的重要肌肉。站着说话时，要想对横膈肌有更强的控制力，明显感受用气发声的体感，可以尝试下列练习方法。建议每天练习 3~5 分钟。

无声咳嗽：假装咳嗽，不用咳出声音来。通过咳嗽来感受横

膈肌推力的感觉,这股力量就是丹田推力。

学习小狗喘气练习:天热时,小狗吐舌头急促喘气也是典型的横膈肌弹发运动。为了减少气流和喉部的摩擦可以将开口改为闭口,也可以用鼻子频繁呼吸带动横膈肌的运动,以减少气流与喉咙摩擦的不适感。

模拟吹蜡烛练习:先深吸气,然后快速地呼气"吹蜡烛"——想象生日蛋糕上的蜡烛被一口吹灭的感觉。连续吹的次数越多则说明横膈肌弹发力越好。每次吹 7 根蜡烛,反复循环 7 次练习。

"噼里啪啦"练习:反复念叨"噼里啪啦、噼里啪啦、噼里啪啦……"一定要干脆有力。

每做一次无声咳嗽、学狗喘气、吹蜡烛、噼里啪啦的练习动作,横膈肌就会弹跳一次,我们可以感受来自腹部的推力。横膈肌是连接腹腔和胸腔之间的肌肉,在气息的推动下,横膈肌主动用力,带动肺部运动,气流冲击声带振动。这就是正确、科学的发声机制,声音听起来也更集中有力(如图 3-5 所示)。

气息快速呼出,横膈肌发力

图 3-5

四、气息总不够，如何改善和避免

涂老师：

你好！我尝试深吸一口气，然后气息下沉，感觉肚脐眼下三指的地方都鼓起来了。这时候开始读，一句话还没读完，肚子就瘪下去了，所以后半句话就不是腹部发声的状态。

我感觉我的嘴巴特别大，气是吸进去了，但是一张嘴，气就走完了，还是觉得气不够。练习时懂得怎么把气吸得足够深，但是一说话就不会了。从小别人就说我气不够、气不足，声音不好听，是不是和气虚有一定关系呢？

刘玲

刘玲：

你好！任何人经过练习都能做到持续地用气发声。你的练习是对的，但要注意：学会节约用气，换气要有节奏感。气息是需要随时补充的，注意在句子停顿处，主动吸进新气息。你现在的问题是深吸气沉下去了，张口一说话气息就跑掉了。没关系，再吸进新气息就行，关键点在于有节奏地主动补充气息，否则换气节奏一乱，一张嘴气息又跑了。

> 学会节约用气，用一口气说更多的话。

会节约气息的人，能够一口气说更多的话。怎么才能节约用

气呢？

请大家做个测试，分别蹲着和站起来说同一句话："幸福的家庭都大同小异，但不幸的家庭却各有不同。一个家庭最大的幸运，就是人心都往一处使，能在风雨中携手共进。"

不难发现，蹲下来说时不容易"漏气"，控气更稳，一口气能把这一长句话说完，甚至还能说更多。而站着很容易"漏气"，好不容易深吸气沉下去了，一张口说话，气息很快跑掉了。这是因为蹲着时横膈肌力度更强，在横膈肌的控制下堵住了"漏气"，维持住腹部的"压力感"，精准控制了肺部气息的流速。

稳，是指避免声音颤颤巍巍。所谓控气更稳，就是让肺部呼出气息的速度均匀且慢，将气息的利用率达到最大。

人在正常情况下每分钟呼吸 16~19 次，每次呼吸过程有 2~3 秒钟。而说一句话往往要十几秒，甚至更长。吸气时间短，呼气时间长，所以必须掌握将气保持在肺部并慢慢呼出的要领。

提升气息利用率，需要注意这几点：吸入气息后，更好控制住气息，使呼出的流速更慢更均匀，气息的利用率最大；缩短吸气时间，提升吸气效率。如何做到呢？快吸慢呼，让气息吸入得更满、呼出得更慢。

有学员问："有的人一直说话，很久都不换气，是怎么做到的呢？"

这是因为他"中气十足"，我们可以通过练习来实现。先做到丹田气发声，慢慢控制气息释放出来；建立 7 个字主动换一次气的节奏，并且能读完一段话不断；建立呼吸的节奏感，然后再提升每一口气息的耐力。

> 找准气口，有节奏地主动补充气息。

掌握控制气息的方法后，要尝试有节奏地补充气息。

首先，主动换气是生理需要。通常来说，养成用气发声习惯之初，深吸入的一口气只能支撑说 7 个字。我们要学会在句子停顿处主动吸气、换气，而不是等气息用完了，嗓子疼了，才想起又没能用气发声。如果没有新的气息补充进来，用气发声的习惯就会"破功"，回到绷着脖子用喉发声的状态。

其次，说话、朗读时，不能杂乱无章地随便换气，要有节奏感。节奏，就是有规律的变化。只要建立了节奏感，做事会特别轻松。什么时候换气更有节奏？就是找准气口，有规律地吸进新气息，完成呼吸换气。我们通常将句子停顿处作为气口，在停顿处主动换气。

一般情况下，以句为单位的换气最符合呼吸规律。

文章由段落组成，段落由不同句子组成。姑且认为 7 个字以内都是短句，超过 7 个字的都可以算长句。遇到长句，可以人为把长句分成两个或者三个短句，给长句主动设置停顿，停顿的地方就是气口。

举个例子，以下两句是 7 个字短句：

（吸气）青城山下白素贞

（吸气）洞中千年修此身

读之前先主动吸气，然后这口气支撑着读完第一句；接着，又主动吸气，用第二口气支撑着读完第二句。

以下是长句：

与弗洛伊德同时代的另一个心理学家明确否定了心理创伤和

因果论，他指出任何经历本身不是成功或失败的原因。

我们先把长句拆成短句，然后，在停顿处主动换气：

与弗洛伊德同时代的／另一个心理学家／明确否定了心理创伤和因果论，他指出／任何经历本身／不是成功或失败的原因。

只要不引起歧义，就可以主动拆分句子，进行换气。

可以听讲书、电视剧是在哪换气的，边听边标注，形成主动停顿换气语感，只要能听出来，就能慢慢建立语感。语感就是对段落和句子组成结构判断的能力。对一个句子组成结构的判断来自于哪里？读得多了，就形成对语句组成结构的判断语感。

可以试读下面一段话：

在心理学领域，弗洛伊德的精神分析学派影响深远。其中，心理创伤学说认为，过去的心理创伤是引起当前不幸的罪魁祸首。因此，我们常常将成年后糟糕的思维模式、婚姻恋爱关系追溯到原生家庭对我们的影响。但是，与弗洛伊德同时代的另一个心理学家明确否定了心理创伤和因果论，他指出"任何经历本身不是成功或失败的原因。决定我们自身的不是过去的经历，而是我们赋予经历的意义。"他的观点是，人可以改变，人人都能获得幸福。这位心理学家叫阿德勒，他与弗洛伊德、荣格被并称为"心理学三大巨头"。阿德勒是个体心理学创始人，也被称为"现代自我心理学之父"。

遇到长句和短句时，可以从上述节奏中找到规律进行换气。

用同一段练习材料试着标注出换气节奏，紧接着从句子升级为段落，练习整段用气发声，接下来读一整篇文章也没有问题了。

一般来说,刚开始学用气发声的人,一口气能支撑说7个字。所以换气节奏要把握好,在句子的停顿处,主动补充进新的气息,用气发声,就能久说不累。找准气口,就能避免换气没节奏。

如果你遇到长的段落,请不要为找不到气口而惊慌。我们一起来看下列这段稍长的练习材料,需要主动吸多少次气:

如果说哥白尼提出的"日心说"改变了全人类关于"地心说"的愚昧无知,达尔文的《物种起源》,则打破了"神创论"。这部著作的问世,以全新的生物进化思想,将千百年来神秘而高贵的宗教面纱狠狠撕下,带领人们进入一个伟大而充满理性的时代。现如今的各个领域——生物学、地质学、生态学、生命科学、医学等领域的发展,都和这部著作息息相关,不愧为一部改变了世界的伟大著作。

英国《新科学家》杂志曾评论:读《物种起源》是一生中必做的100件事之一。那么,这样一部巨作,到底讲了些什么呢?

严格意义上来看,《物种起源》更像是一本学术论文,这从它的副标题"论通过自然选择的物种起源,或生存斗争中优赋族群之保存"可见一斑。在《物种起源》中,达尔文首次提出了"进化论",证明物种的演化是通过自然选择和人工选择的方式实现的,立论、逻辑、论据完整,还有针对当时公知们对他的反驳。完美解答了"我们从哪里来""我们是谁"以及"我们通往何处"这样的终极问题,带领我们去探究生命的本质。

以上述任何段落为"原料",多做找气口练习,以后拿任何稿子,一看就能知道应该在哪儿换气。

五、避免换气声明显,气息调节不能慢

涂老师:

您好!我换气声很大,怎么办?因为怕换气声大,都不敢呼吸了。

李甜

李甜:

你好!换气声大小取决于是用嘴换气还是用鼻子换气,是单独换气还是边读边换气。换气声很大,大概率是因为单独换气,气息调节较慢,且容易产生较大的杂音。训练后,可以边读边换气,慢慢掌握隐藏气息声的技巧。

换气声从哪里来?

首先我们要知道换气声是如何产生的。人体呼吸时,通过鼻子、嘴巴两个通道吸入气息。鼻子呼吸时声音更大,所以要隐藏换气声,就要学会张开嘴小口、快速地换气,换气声就会减少很多。此外,换气时间拖越长,换气声越大。

平时说话时通常不会拖长换气时长,比如这样:"……(换气4秒)……"几乎不存在。平常说话时,人可以做到非常自然地快速、小口换气,但一到读文章时,因为朗读题材相对陌生,不像平时说话那么自然、信手拈来,因此会把换气过程拖得较长。甚至,突然不会换气了。

因此，朗读材料时也要放轻松，把它想象成平时说话一样，自然换气。加强对横膈肌的练习，换气速度会相应提高。

两个方法，就能够把换气声隐藏起来：

1. 可以用嘴、鼻子分别、同时换气

吸气、呼吸会产生声响。一般来说，嘴巴吸气更快速且更轻声，鼻子吸气更慢且声响更大。要做到神不知鬼不觉地换气建议先用嘴吸气，或者口鼻同时吸气，不能只用鼻子。

2. 边读边快速换气

换气声明显通常是由于读完一段后专门安排时间停下来单独换气导致的，一吸一呼，整个动作的声响很大。而边读边快速地换气，呼吸声很小。

如何实现边读边快速换气呢？

吸气速度够快，就能减弱前面半口吸气声；呼的时候声音跟上得够快，声音和气息几乎同时出，就能掩盖后面半口呼出气息的声音。

气息调节太慢，换气声就会很大。常见情况是：吸气时，效率较慢；呼气时，声音出声很慢，声音没马上跟上来，没盖住气息。所以要在这两个环节上"提效"，来"隐藏"气息。

人在正常情况下，每分钟呼吸 16~19 次，每次吸气的过程 2~3 秒钟，而说话时，有时一口气要延长十几秒，甚至更长，而且吸气时间短，呼出时间长，必须掌握将空气快速吸入肺的底端，并且保持在肺部、慢慢呼出的要领。专业配音员之所以能很好地隐藏气息，关键在于"快"字。

具体是这样藏住气息声的：

青城山下白素贞（0.5 秒快速吸气）

洞中千年修此身（0.5 秒快速吸气）

要想别人不知道你什么时候吸气，就一定要提升吸气时的效率。分别用 2 秒深吸一口气和 0.5 秒深吸一口气，对比 2 秒完成深吸气和 0.5 秒完成深吸气的声音。很明显，时间越短，声音越小。可具体感受一下：

青城山下白素贞（2 秒吸气）

青城山下白素贞（0.5 秒快速吸气）

洞中千年修此身（2 秒吸气）

洞中千年修此身（0.5 秒快速吸气）

有的学员也许感到为难："涂老师，我做不到像你那么快地吸气怎么办？而且我没有办法一下吸得那么深。"

我有两个提升吸气速度的专项练习：吹蜡烛、学狗喘气。除此之外，我在前面特意讲到快吸慢呼练习，快速吸入气息，需要横膈肌有力，也讲到增强膈肌力量的练习方法。如果长期练习，只要 0.5 秒就可以把气息快速吸到肺的底端，如果缺乏横膈肌锻炼的话，可能会需要 2~3 秒的时间，换气效率就变低了，换气声音就大了。

一次，学员跟我一起做吹蜡烛练习，我喊道："先吹 7 次蜡烛，预备开始。"这时学员又怕自己练得不对，问我："老师你是一口气吹 7 次的，还是过程中有隐藏气息？"实际，一口气吹 7 根蜡烛不是我们练习的目的。是一口气吹 1 根蜡烛，七口气吹 7 根蜡烛，横膈肌一定要弹发 7 次。

可以计划连续做 3 个循环，每个循环 7 次，总共 21 次。

练习结束后,再吸气,部分学员轻松做到了 0.5 秒就把气息吸满。

呼气时声音快速跟上,盖住呼气声。

呼气时声音要立即跟上。避免长时间停顿,导致气息声更明显。

有人问:"涂老师,我好像做不到呼气时声音马上跟上,怎么办?"

可以通过"噼里啪啦"练习,改善后半段的呼气声明显的情况。

深呼吸,使气息沉入肺的底端,然后用横膈肌弹发呼气,并发声:"噼里啪啦"。每次呼吸支撑"噼里啪啦"4 个字,连续 7 次。

因为"噼里啪啦"练习字音足够短,所以在吐气时字音马上就能出来,掩盖了呼气。

在一遍一遍重复练习中,可能换气效率又回到了最慢的第一遍,跟刚开始吹蜡烛时一样。如果在"噼里啪啦"练习时能跟上,一次吐 4 个字,但是来不及换气,容易回到嗓子发力的状态。此时可以回到吹蜡烛练习,夯实基础后再回到"噼里啪啦"练习,如此反复。"噼里啪啦"练习是解决后半句的呼气问题的,吹蜡烛是解决快速吸气的问题的。

六、声音耐力节节高，控气方法少不了

> 涂老师：
> 　　你好！我读比较短的一句话，还觉得气息不够用，时间久了嗓子还是会疼。我练习时气够用了，如何做到日常说话时，气也够用呢？
> 　　　　　　　　　　　　　　　　　　　　春凤

> 春凤：
> 　　你好！说话时间久了嗓子会疼，说明不会节约用气。掌握合乎说话规律的控气方法，将帮助你控制气息、保持气息、节约用气，提升你的发声效率。

　　有效地节约用气，除了控制气息流速平稳、缓慢外，还要注意不同的声音用不同的气息。

　　不少人单独练气、用气发声数数字时，效果很显著，有学员甚至觉得："老师我读完了，我感觉还有半肚子气。"有这种体感，说明肺活量练出来了，肺部气息储存量很充足。数数字的声音练习比较平稳，所以很容易做到节约用气。

　　为什么正常说话就做不到？因为日常说话的语言规律，比数数字要复杂一些，再加上日常说话会出现情感变动，声音耗费的气息能量会更多，要做到控制稳气息、节约用气就没那么容易了。

　　正确的做法是配合人说话的语言规律，不同的声音用不同的气息。这需要熟练掌握"线式气息、点式气息"这两种控制气息

方法。

线式控气：深吸气后，缓慢地、像一条不间断的线条一样平稳持久地释放气息出来。闻花香呼吸法、数数字时的呼吸训练这些都是线式控气。它们有一个共同特点：呼气时的气息控制平稳，放出的声音柔和稳健、音量适中（如图3-6所示）。

气息慢速、平稳呼出，膈肌不发力

图 3-6

以下练习能锻炼线式控气：

1. 发长音"a"：肩膀和胸部保持不动，一只手放在胸部，另一只手放于小腹。用慢吸慢呼的动作，发长音"a"。深吸一口气，然后呼气的同时张嘴发长音"a"，保持发音，直到气吐完为止，看看能持续发多长时间。整个过程注意用自己最舒服的声音，声音逐渐由小到大、由弱到强。下腭、舌根、喉部放松，让气流集中地打到硬腭前端发出。

2. 练习深吸气、匀呼气，发声时缓慢持续地发出"ai""wai""wang""yang"四个音。

3. 练习深吸气、匀呼气，发声时夸大声调，延长发音朗读

"花红柳绿""清正廉洁",注意将声母和韵母之间气息拉长,并尽量均匀、不断气。

4. 数数练习。深吸气,吸完一口气后,从1开始数数,速度要慢,吐字要清楚,直至一口气用完,尽可能多地重复这个练习,直到可以一口气数到30。

5. 字词和文章练习。用前面的数数法来读字词或文章,尽量用一口气多读一些;深吸一口气,然后大声朗读图书或报纸,直到这口气用完为止,读得越久越好。再吸一口气重复练习,在自然停顿处换气,如句号、逗号、分号、冒号处,直到读完大约2000字。

深吸气后,释放气息时,快速、集中,就像我们平时吹蜡烛一样运用气息,即运用点式控气。呼气时的气息控制快速且集中,放出的声音,音量偏大、声音高亢激烈(如图3-7所示)。以下练习都能锻炼点式控气:

气息快速呼出,膈肌发力

图 3-7

1. 横膈肌发力、腹部内收,气息集中外送,吸气后发"哈哈哈哈哈",感受气息吞吐间的膈肌弹发。

2. 反复弹发"噼里啪啦——噼里啪啦",体会横膈肌和腹肌的作用。

3. 喊军训口号:"一二一二,二二一二,一二一二,二二一二"。发声过程中腹部的力量不能松懈,直到这口气息结束;建议每天训练3分钟。

4. 练习力度较强的诗歌,体会发声时,气息的强调节。

声音不同,控气方式不同。

单独做练习时控气稳,真实说话时控气不稳,说明练习和正常说话出现了脱节。除了练习之外,我们在日常生活中要有意识地用气发声,将线式控气和点式控气自然应用到对话中。可以尝试多用真实例句练控气。

1. 线式控气的句子,一般来说,情绪都比较平缓。

练习:

你有没有过下面这些经历?

为了减肥,做了一堆节食计划,无数次告诉自己要"管住嘴迈开腿",最后却往往功亏一篑。

还有一直心心念念的升职加薪,从树立目标,到做计划,付出努力,终于升上了经理;开始挺高兴,但没过多久,就觉得不过如此,然后又瞄上了总监的位置。

在生活中很多人都曾有过这样的体会,好像自己无法自律,喜新厌旧,不知满足……不过不用担心,有这些感受都很正常。因为在人的大脑中,有一种化学物质在起作用。它会督促着我们不断去满足自己的欲望,追求更新鲜、更刺激的生命体验。

2. 点式控气的句子，一般来说，情绪都比较激动。

练习：

我运动，我健康，我快乐！

超越极限，超越自我！

团结拼搏，永创辉煌！

团结、拼搏、奋斗！

青春无畏，逐梦扬威！

我运动、我快乐！我锻炼、我提高！

比出风采、超越自我！

更强、更快、更高！

根据日常交流中的两大声音规律，灵活运气。

有的学员说"明明读比较短的一句话，还是觉得气息不够用"。其实只要掌握人的说话规律，控气能力和节奏感很快就能跟上来。控气方法最重要的是要配合人的声音规律，不同声音用不同气息。接下来，我们将会在以下这些练习材料中运用两种气息，并且会随时根据不同的声音需要，在两种气息中切换。

人说话的主要语句规律

第一，长短句规律。日常说话都是即兴交流，短句的情况多。比如我问学员们："你们进涂老师直播间之前，跟家人说的一句话是什么？"这些回答是最多的："我要上课了""我吃过饭了""做作业去""不许看电视"。

以上都是短句。一般情况下，一口气息肯定能支撑说 7 个字以内的短句。在短句和短句间快速、主动地吸气补充气息。

当然，对话中不但有短句，偶尔也会有长句，比如夫妻间

对话：

"给我买件新衣服吧。""为什么年年买衣服，年年没有衣服穿？""因为我越来越漂亮，一年比一年有气质，去年的衣服已经配不上现在的我了。"

最后一句比较长。遇到长句时，可以把长句进行拆分，拆开后会有停顿，停顿间隙快速地"偷气"。把一个长句当作几个短句来进行气息规划和补给。零基础的同学做不到一口气吸得很深，更适合"少吃多餐"。不必一口气用完再吸气，通常可以在还剩40%气息量时就开始补充新的气息。

有学员还是很气馁，问："涂老师，我练了这么久，也没有办法像你这样半秒钟就吸气这么深，怎么办？"练习不是攀比，我们每天进步一小点，和自己的昨天比，最后一定能成为走得最远的那个人。

第二，轻重规律。气息是人体发声的动力和基础。气息的速度、流量、压力的大小与声音的高低、强弱、长短以及共鸣情况都有直接关系。精选出一段话或词语中的重音，用点式控气突出重音。一般情况下，某些词语读得重、音量大；其他字词读得轻、音量小。根据音量大小，灵活运用线式控气和点式控气。音量大的时候用点式控气，音量小的部分可以用线式控气。就能最大化地保持气息、节约用气，提升发声效率。以下这段话中，下划线的部分是精选出的重音，可以在练习时用点式控气突出，其他部分用线式控气支撑：

各位书友大家早上好，今天我们要解读的这本书是<u>《声音的价值》</u>。你有想过，你的<u>声音也会价值百万</u>吗？我们的日常离不开说话，一个人的声音不仅仅用于传递表达<u>情绪、感受、态度</u>，

声音也可以创造价值。

有人问:"老师,我要练多久才能够将线式控气和点式控气运用自如?"

别担心,积跬步以至千里。偶尔出现畏难情绪也很正常,只要一点点去做,坚持一段时间,肯定能建立控气语感和节奏感,并且形成肌肉记忆,整个身体会配合你的语感和节奏感,启动变化。

第四章

外练一张嘴：打开口腔，声音清晰又饱满

第四章 外练一张嘴：打开口腔，声音清晰又饱满

一、说话真的只是嘴皮子功夫吗

> 涂老师：
> 　　我感觉声音闷闷的、硬邦邦的，并且说话还很费力。
> 　　　　　　　　　　　　　　　　　　　　　杨英

> 杨英：
> 　　说话时习惯下巴用力，牙关过紧，声音听起来就会很硬、咬字太紧。僵硬的下巴、咬紧的牙齿会封闭口腔中的空间，使说话变得更费力。

咬紧的牙齿、紧张的嘴唇、僵硬的下巴都会让声音变硬。

我们在交谈时只能看见别人嘴皮子运动，看不见口腔内部的运动状态，因此常有人误以为说话只是嘴皮子的事。

事实上，整个口腔都积极运动起来，才能发出有品质的声音。口腔对人体来说非常重要。口腔结构复杂，里面含有唇、腭、颊、舌以及牙齿等多个部分。不同的部分都有不同的作用，其中和发声紧密相关的有：唇、腭、颊、舌、牙齿。

1. 唇。唇有上唇和下唇之分，是口腔的前壁，两唇相连的部分叫嘴角。

2. 腭。腭是口腔的顶，前三分之二是硬腭，后三分之一是软腭。

3. 颊。颊也就是我们左右脸的位置，构成了口腔的两

侧壁。

4. 舌。舌处在口腔底部，它可以感受酸、甜、苦、辣、咸五味，还可以帮助我们发出不同的字音，是口腔内重要的器官。

5. 牙齿。牙齿是大家都熟悉的部分，分成上下牙，两者末端的连接处是我们的牙关。开牙关，是打开牙关的简称，是发声训练中口腔控制要领之一，指的是上下颌在发音时要有较大的开度，对发音的清晰度和音色变化有一定影响。

口腔越积极，声音越有品质。

口腔是人体重要的咬字和传声扩声通道，任何部分用力不当或过于松懈，对发声都有影响，扼杀声音中的口腔共鸣。

正确的口腔用力状态，内部空间是正三角形；错误的口腔用力状态，内部空间是倒三角形。

口腔区域的正确用力方法应该是三角形的"腰"——积极、有力地向上支撑，三角形的"底"——下巴应该是放松的。换句话说就是，口腔上端积极、下端放松。但很多人反了过来，下巴特别用力，上端的空间反而特别放松，整个口腔空间没有打开、不兴奋，特别"懒惰"。

很多人普通话标准、咬字清晰，但是由于口腔不积极、不兴奋，语音呈现这些不足：

1. 音色"消极"，亲和力不够。

2. 声线很细、不圆润。因为没真正打开口腔，尤其是其中的后声腔，所以口腔共鸣无法完全释放出来。尽管口齿清晰，但因口腔窄，声音也会很细、很扁、单薄、不饱满。

3. 咬字很硬，不柔和。咬紧的牙齿、紧张的嘴唇、僵硬的

下巴都会让声音变硬。

有些人的声音有一个明显的特点，咬字非常清楚但又不是很重。即使不看字幕，我们也能够听得懂彬彬有礼的他们在讲什么。如果希望自己发出来的声音柔软，咬字不那么重，一定注意保持上端积极、下端放松的口腔状态。上下力度错了、反了，声音缺陷就越来越多。所以，如果你口齿清晰、但声音不够饱满，注意检查自己平时的口腔运动是否有误，有意识地增强口腔控制，重塑口腔空间，让消失的口腔共鸣回归，和清晰的口齿相得益彰。

正确使用口腔力量的步骤是：提笑肌、挺软腭、开牙关、松下巴，这4个动作使口腔积极起来，声音会因此更好听。正确重塑口腔力量后，口腔内部的空间就增大了一倍，说话的声音质量立刻会提高。

正确的口腔用力状态：提、挺、开、松。

也许有人疑惑，保持正确的口腔用力会有立竿见影的效果吗？

建议大家用录音的方式对比改善前后的变化。先把口腔消极时的说话声音录制一小段下来，再把积极状态下的说话声音录制一小段下来，回听对比会发现，积极状态下，口腔内的共鸣更明显了，声音圆润饱满很多。

人体声源区的声音本来是非常微弱的，气息冲击声带，音量又小又不好听。所以，我们的身体自带了5个"音响"，起了美化和放大的效果，自上而下，它们分别是：头腔、鼻腔、口腔、喉腔和胸腔。日常说话时使用最多的是口腔，这个空间可以快速

调控。

口腔积极起来,既能让人咬字更清楚,又能立刻提高声音质感。口腔有较大的开度,对发音的清晰度和音色变化有一定影响。打开口腔时,声音就立体圆润了。

做好发声准备:靠墙而立,肩胛骨和脚跟紧靠墙壁,腰部距墙有一拳头宽的空隙,这就是能发出好听声音的基本姿势。当坐姿不正确时,发音也会感到困难。歌手、演员们为了发出好听的声音,都会先从姿势训练开始。因为良好姿势不会压迫声带,可以毫不费力地发出响亮的声音。

提:提笑肌。微笑着说话,笑肌就提起来了(如图4-1所示)。

挺:挺软腭。腭是口腔的顶,前面三分之二是硬腭,后面三分之一是软腭。打开后面三分之一的软腭,就打开了口腔的后声腔。体验开会时打哈欠的感觉:有一点犯困,很想打哈欠,又不想被领导看见,所以闭着嘴巴打一个哈欠。闭着嘴巴打哈欠时,口腔后面三分之一的软腭就会舒展开(如图4-2所示)。

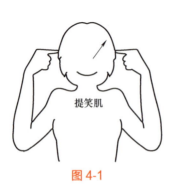

图4-1

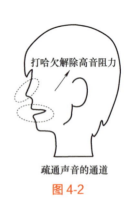

图4-2

开：开牙关。打开牙关，是发声训练中口腔控制要领之一。讲话时，加大口腔开度，牙关处就会有明显的开合状态，这就是开牙关（如图4-3所示）。

松：松下巴。左右摇摆下巴，然后说话，如果声音不"变形"，下巴就是放松的，如果声音"变形"了，说明你平时说话下巴用力过多，需要放松下巴（如图4-4所示）。

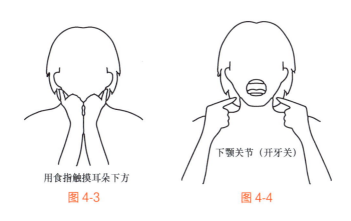

用食指触摸耳朵下方

图4-3

下颌关节（开牙关）

图4-4

那么，如何知道自己重塑口腔空间的动作做对了么？

正确使用口腔，可以想象口腔里含着一个"鼠标"说话，保持积极的口腔状态发声，声音的品质就会更高。可以用下列韵母练习："ao""ou""iao""iou""uai""uei""ü""an""ün"。

如果口腔空间成功扩大，气息进入口腔后的流速就会变缓，更容易形成充分的口腔共鸣。口腔含着一个"鼠标"后，每一个音的后半部分都是圆润、有厚度的；相反，如果口腔没有提、挺、开、松，声音听起来就会很扁。如果这些韵母音后半段的声音，听起来发扁了，就说明你的口腔空间没有打开，里面还有很多阻力。这时候，我们就需要再通过针对性练习来减少阻力，把

软腭挺起来。

> 多练提、挺、开、松，还能消除过多的口水音。

通过练习口腔操让口腔积极起来，不仅能重塑口腔空间，放大声音质感，还能消除过多的口水音。口水音指的是说话时受口水影响发出的声音，使发音听起来不纯净、不是那么干脆利索。消除过多口水音的4个技巧：

1. 嘴唇间留出一条线，防止双唇突然张开后，带出口水音

口水音太重，首先要清楚是哪个环节特别容易出来口水音。如果平时双唇闭起来的力度是比较紧的，说话时立刻张开双唇会出现口水音。建议看看电视访谈节目，听听被采访的嘉宾的说话习惯，如果有从紧闭的嘴唇到立刻张开嘴说话的动作，通常会出现口水音。遇到这种情况，可以借助一个细微动作缓冲：先慢慢松动嘴唇，从紧闭到慢慢松动中间有一个缓冲动作，能让口水音变小。因此，谈话间隙不要紧闭唇部，而应该在两唇之间留下空隙，避免唇部黏膜张开时，带出口水音；或者先微启双唇做一个缓冲动作后再说话。

2. 多练"提、挺、开、松"，防止口腔黏膜之间的摩擦频率过高，带出口水音

我们的口腔内有很多腺体，主要分为大唾液腺体和小唾液腺体。口腔空间太窄时，口腔内壁的黏膜就会经常摩擦，声音就会被带出口水音，显得不够纯净。当我们多做"提、挺、开、松"练习时，口腔空间内部足够宽敞，内壁黏膜之间发生摩擦的频率会越来越少。

3. 说话时舌头微微抬起，防止和舌下腺体接触太频繁带出

过多的唾液分泌

我们的口腔内有包括腮腺体、下颌腺体、舌下腺体在内的多个大型唾液腺体。其中分泌口水比例特别多的是舌下腺体。为了减少这个部位的唾液分泌,避免舌头和下方的黏膜部位紧贴,使两者之间留有一点空隙,就像平时轻微张嘴吸气时,舌头会轻微抬起一样。

4. 录音时建立吞咽口水的节奏感,吞口水的声音就会"减弱"

一般来说,我们会在标点符号的地方进行停顿,有短的停顿,也有长的停顿,如果要吞口水,就找准停顿时间较长的句号,小口吞咽口水就好。

二、攻克他人心,瞬间亲近就这么简单

> 涂老师:
>
> 你好!我的声音听起来冷冰冰的,给人以拒人于千里之外的感觉,经常被人误会。如何让声音听起来不那么冷淡?
>
> 慧贤

> 慧贤:
>
> 你好!用声状态"消极",声音听起来就会缺少亲和力,让人感觉拒人于千里之外。从消极到积极,只需简单的几个动作。

面部表情 = 声音表情。

声音里的亲和力和表情中的亲和力是相辅相成的。当言语和表情不匹配时,言语就会显得空洞。即使我们再调整和伪装,也能被对方感知、戳穿。当你跟同事或朋友打招呼时,面无表情和面带微笑,获得的回应必会截然不同。我们的声音之所以"无精打采",也正是因为我们的脸上没有表情。

举个例子,我们为活泼好动的角色录音的时候,一定会做出活泼好动的表情,因为面部表情一定会传达到我们的声音当中。甚至,我们要比角色活泼好动,用更夸张的状态去做动作,从而带动声音的"表情",确保声音中的活泼不减少,传达非常饱满的情感状态。

平时大家说:"哎,你有没有买防晒霜啊?咱们去看看最近有什么活动吧。"闲聊时我们彼此都不太注意面部的表情,也因此语言情绪不高。但是广告词如:"闷热的夏天,油腻、暗淡都不要,给你畅快活力,全新夏日洁净补水 1+1,清透水润有活力"很有感染力。为什么呢?因为广告配音所需要的情绪比平时强许多,表情也夸张很多。有时候为了让声音更有煽动性,我还会手舞足蹈。再比如,如果我为活泼好动的角色录音时,这个角色需要我活泼甜美,我就会做这个动作——展唇,上唇尽量贴住上齿,唇角向两边尽量延展。

让我们分别以展唇(上唇尽量贴住上齿,唇角向两边尽量延展)和没有笑容两种方式大声说出这句话:"听说你进了一家很棒的公司,真是太为你高兴了,恭喜你!"然后再观察一下声音当中的变化,认真揣摩哪一次更有亲和力?

感知友善的前提是脸上真的要加入这样的表情。可以面对镜

子，尝试将原本淡淡的微笑夸张放大，确保自己的热情在经过声音传递的损耗之后同样可以投射到对方心坎上。人的心理感应是特别灵敏的，微笑可是能被听出来的。

因此，谈话时应面带微笑，显出友善、温和的表情。说话前如果很紧张，可以试试聊天放松法，做深呼吸，与同事聊聊，让紧张的情绪松懈。

微笑、展唇，提升声音亲和力。

提笑肌也叫提颧肌。声音听起来更有亲和力是提起笑肌的好处之一。平时注意调整面部表情，微笑着说话，便自然提起了笑肌。练习提笑肌时，可以尽量"夸张"一些，至少露出8颗牙齿。露出牙齿微笑说话，比轻轻微笑着说话的声音，更有热情和亲和力。多提笑肌，人的声音里也会有"微笑表情"。

展唇。上唇尽量贴住上齿，唇角向两边尽量延展，让口腔要有很大的展宽感。展唇和提笑肌的区别是：提笑肌是为了提升我们口腔空间往上积极用力；而展唇，是为了让我们的唇部和牙齿之间贴合得更紧，使咬字更清晰、声音色彩听起来更甜美、清晰。如果没有做展唇，听感上，唇部和牙齿之间留有空隙，声音听起来就会消极。

展唇练习细节：两边嘴角每次向斜上方抬起时，口腔会有很大的展宽感，如果声音听起来变化不大，可能是提起笑肌时，嘴角两端的展宽度不够。嘴角展唇的活力是会被听见的，我们可以做一组对比测试：分别以嘴角比较平且没有往上展宽和嘴唇展开贴住上齿，两边嘴角向斜上方抬起两种方式说同一段话。可明显体会到提笑肌、展唇练完后，面部表情自然、协调，精神有活力，会让声音准确清晰、端庄悦耳、明朗有力。

锻炼提笑肌和展唇肌的四个方法：

第一个方法，为了让面部产生肌肉记忆，我会用一根筷子作为工具，咬住筷子，测量自己在做提笑肌练习时，是否露出了8颗牙齿。露8颗牙齿，视为完成一次练习，有了肌肉记忆，就可以不用筷子了。

第二个方法，用双手作为推力，双手向面颊外上方提拉笑肌。

第三个方法，发出英文字母"E"的音，发声时嘴角自然向两侧上提打开，这时上嘴唇要包住上排牙齿，持续做笑的表情，嘴角在往两旁伸展的时候，笑肌就能得到锻炼。

第四个方法，双唇内裹，嘴巴缓缓由微开过渡到大开，同时发出"哇哦"，可以夸张地发声连续做。

三、鼻音过重想改善，就要疏通四个点

涂老师：

你好！我的鼻音很重，该怎么办？

潘灵

潘灵：

你好！鼻腔、面部兴奋感不够，声音滞留在后鼻腔没有完全出来，音色就会变得暗闷。一般情况下，鼻音重是因为鼻腔用力过多，造成气息和声音都用力往鼻腔灌，挤着发出去。可以抬一点头，挺起软腭，口腔有较大的开度，会弱化鼻音。

> 气息往鼻腔灌，声音就会往鼻腔灌。

气息是声音的桥梁，呼出气息主要通过口腔、鼻腔两个通道，气息往鼻腔灌，声音就会往鼻腔灌。如果不对气息加以控制，它就会乱窜。举个例子，当我们不屑地"哼"一声时，气息主要从鼻腔走，声音听起来就有重重的鼻音。若共鸣只限于鼻尖，声音就会紧憋。张大嘴巴打个哈欠时，口腔有了较大的开度，软腭挺了起来，气息就主要从口腔走，鼻音就不见了。

正常人的声音，大部分从口腔出去，小部分从鼻腔出去。鼻音重的人正好相反，声音听起来像捏住鼻子在说话。

如果捏住鼻子说"啦、啦、啦"，多数人的声音听起来都会鼻音重。捏鼻子的动作，使鼻子产生对抗力，加强了鼻腔的存在感。哪里对力的感受更强，控制气息和声音就越往哪里用力。

放开捏住鼻子的手，再说一次"啦、啦、啦"，发现声音又正常了，鼻音不那么重了。为什么放开鼻子说话后，声音听起来就正常了？因为鼻子没有对抗力，鼻子对力量感知就弱了。气息是声音的桥梁，加强控制气息往口腔走的路线，就是加强口腔对力的感受。因此，觉得自己平时说话鼻音重，可以加强控制气息往口腔走的路线，即适当地加大口腔运动。比如，抬起头发声，会"自动"让声音从口腔出去，口腔感受力更强，更容易打开，减少鼻腔的"存在感"。

> 张开嘴巴，好好说话。

鼻腔、面部兴奋感不够，声音滞留在后鼻孔，音色就会变得暗闷。口腔开，亮度来，日常说话时要张开嘴巴好好说话。口

腔开度足够大，声音能较多地从口腔出去，比如，我们张开嘴唱"啦啦啦！啦啦啦！我是卖报的小行家"。比平时说话的口腔运动更大，口腔力量感更强；所以唱"啦啦啦"几个字，不会出现鼻音过重的现象。因此，我们需要做的就是把嘴巴张得大一些，让气息和声音力量往口腔走。

如果口腔稍小一点，读同一段绕口令，鼻音就出现了，加大口腔运动，会让你口部的感受力以及存在感更强，鼻音也就可以通过"张大口"控制，气息和声音既能从鼻腔走，也能从口、鼻配合出去，还能完全从口腔出去。可分别用"捏着鼻子""不捏鼻子"，以及"捏着鼻子控制口腔不同开口幅度"这三种方式读下列绕口令：白石塔，白石搭，白石搭白塔，白塔白石搭。搭好白石塔，白塔白又大。

我们可以清晰体会到：

1. 捏着鼻子、保持原来的口腔开口读，鼻音立刻很重。

2. 不捏鼻子，抬起笑肌，嘴角延展度够大，开口读，鼻音立刻就消失了。

3. 测试"捏着鼻子但口腔开口够大"以及"捏着鼻子但口腔开口小"地读，体会鼻音变化。

为什么口腔张大就能改善鼻音呢？因为很多人的口腔空间没打开，口腔运动比较小，其内部空间比较窄，口腔对力的感受很弱。

如何判断自己是否主动"关闭"了口腔通道？判断自己的口腔运动轨迹是否够大？一是看、二是听。

看：对照镜子，观察说话时，整个口型的运动状态，嘴皮动作是否很小？嘴唇展宽度是否够？吐字时，能够展示出完整的

四呼运动吗？四呼运动是：开口呼（开）、合口呼（合）、齐齿呼（齐）和撮口呼（撮）。

听：首先，如果口腔运动轨迹太小，特别容易吞音，韵母部分发音不全，听起来像说的"半截"字。其次，把口腔后声腔关起来，后鼻韵母是无法发出来的，比如"ang、eng、ing、ong"这些后鼻韵母，都会发出不全，后鼻韵听起来像前鼻韵。

疏通口腔四个点，调整声音的路线。

调整声音的本质是通过拓展口腔上下、左右延展度，增强口腔的内部空间、增强口腔控制力，能有效防止鼻腔用力过多，从而加强气息和声音的路线控制。判断一个人的口腔的四个点有没有疏通、打开，主要是听其所发字音的后半段是圆润、饱满的，还是扁的。注意：说话前，吸气深、呼气匀。发音时，声母和韵母之间气息拉长，气息要均匀、不断气，缓慢持续地发出来，声音不要颤抖，气停声止。保持状态注意听"ai""uai""uang""iang"四个音是否完整。

说话时，口腔始终保持这个状态：提笑肌、挺软腭、开牙关、松下巴。注意整体状态比平时说话时要夸张一些。

多数人在发一个字音的时候，可以用科学、积极的口腔状态来说话，但读一句或一段话时就无法持续保持这个状态。因为人们习惯了用一种方式使用口腔，发出声音越来越费力，声音听起来就扁了。

正确的口腔用力方式及训练方法参见本章开头章节。

四、活络你的唇齿舌，吐字发音更清晰

涂老师：

您好！我比较喜欢分角色朗读，但因为从事的工作不太需要沟通，本身话语也不算多，所以说话时间久了喉咙容易沙哑，说较长语句舌头也容易打结。我该如何改善这种情况呢？

李佳

李佳：

你好！发声是多个器官、方面综合产生的。除了气息的运用，口部和唇部的力量也很重要。说较长语句舌头容易打结，是因为唇舌没有力度，所以对吐字发音的控制力较弱。唇舌没经过武装，咬字就会浑浊、软绵绵、滑音、吞音。嘴唇要有力，吐字才会清晰。

什么是清晰的发音？

一般来说，清晰的发音听起来字正腔圆。字正，指的是每个字音都要交代明白。腔圆，指的是在吐字归音时，声音圆润饱满。

字正腔圆的标准有3点：

1. 字头要准，比如"伸张"的"shen"，声母是翘舌"sh"，不能发成平舌"sen"；

2. 字腹响亮，即声音响度要够，气要跟上才能取得较丰富

的泛音共鸣，让你的字腹音强响亮；

3. 字尾要弱收，力渐松、气渐弱、口渐闭、声渐止。"说较长语句舌头容易打结"的常见表现是"字头叼不住""字腹拉不开""归音不到位"。

传统发声中有"吐字归音"的说法，"吐字归音"的目标是每个字都要展示字音的全部结构：字头、字腹、字尾。使字音清楚、准确、完整，送音有力。

一个汉字的音程只有 1~2 秒，要在短短的时间内兼顾声母、韵母、声调和吐字归音，的确不容易，所以必须用放慢语速朗诵的方法，来辨明白导致吐字不清的问题区域。

以"电"字为例。为了发出"电"这个字音，人的口腔经过了这些准备和努力：首先，先蓄积足够气力，然后在准确位置（舌尖与上齿背）形成阻力，然后用气息迅速除去舌尖与上齿背的阻力，打开口腔，发出字母"d"音。其次，应打开口腔至发"ɑ"的状态，注意气要跟上、充实并取得较丰富的泛音共鸣，让你的字腹音强响亮。与头尾比较，韵腹的发音过程最长，应有"竖起"和"立体"展开的感觉。最后，归音的过程是力渐松、气渐弱、口渐闭、声渐止。注意，归音时不能"拖泥带水留尾巴"，显得拖沓（如图 4-5 所示）。

dian

图 4-5

找到吐字不清的具体部位后，就可以对"口腔执行力"进行针对性修复。针对"半截子"字，最好的"修复"方法是——常做唇部操和舌部操，让唇部和舌部有力量。如果腔不够圆，声音听起来就是扁扁、细细的。针对"腔不圆"，最好的"修复"方法是——"提挺开松"，让口腔有共鸣空间。修复的前期可先把

节奏放慢，保证吐字的"准确、清晰"，再逐渐加快。

字正腔圆需要唇、齿、舌的紧密配合。

下列语句中多字为"双唇音""唇齿音"需要唇齿的配合才能发出：

双唇音：

一平盆面，烙一平盆饼。饼碰盆，盆碰饼。

吃葡萄不吐葡萄皮儿，不吃葡萄倒吐葡萄皮儿。

炮兵攻打八面坡，炮兵排排炮弹齐发射。步兵逼近八面坡，歼敌八千八百八十多。

唇齿音：

我们要学理化，他们要学理发。理化不是理发，理发也不是理化。学会理化不会理发，学会理发也不懂理化。

老方扛着黄幌子，老黄扛着方幌子。老方要拿老黄的方幌子，老黄要拿老方的黄幌子，末了儿，方幌子碰破了黄幌子，黄幌子碰破了方幌子。

红饭碗，黄饭碗，红饭碗盛满饭碗，黄饭碗盛饭半碗。黄饭碗添了半碗饭，红饭碗减了饭半碗。黄饭碗比红饭碗又多半碗饭。

如何做到咬准字头、吐响字腹、收住字尾：

第一，咬准字头需要唇部和舌部有力。

"咬字千斤重，听者自动容"。在发音时，一定要紧紧咬住字头，用嘴唇扣住发音的力量并放在字头上，利用字头带响字腹与字尾。

第二，吐响字腹需要蓄气有力。

1. 只有先蓄积足够气力，才能用气息迅速除去成阻位置的阻力

比如，百炼成钢中的"百"（bǎi），"呆板"的"呆"（dāi），大江东去的"大"（dà）这三个字的发音，都需要用气息迅速除去口腔阻力，这三个字需要的气息量逐渐增强。

人耳听觉的第一特性就是响度。人对声音强度的感觉没有狗猫等动物那么灵敏。一般来说，只要在 20Hz~20kHz 的音频信号都可以被人耳准确辨别和感知到的。要始终保持气息通畅平稳，才能达到音长足够、声响有力、圆润立体的效果。有同学问："如何判断自己是否用了气息说话？"判断有没有用气息说话，主要是靠听的。举个例子，如果你发"a"音，可以用手机录下来，听听看后半段的声音是否持续圆润、有厚度？还是到后半段就扁了？发字词也是同理，每一个字音的后半部分是不是都是圆润、有厚度的，但如果后半部分听起来就扁了，说明口腔空间还是没有打开，无法让字腹拉开立起。可以再做一做"半打哈欠"练习，把软腭挺起来。当然，如果气息没有了，发声同样会扁。储气够，才能让气息源源不断地进入口腔空间，产生充分的共鸣，发出圆润、响亮的声音。

2. 吐响字腹的发音，需要适度打开口腔

字腹是指音节的韵母部分，字腹要饱满、响亮。具体做法是，出字过后立即打开口腔至发"a"的状态，注意气息跟上才能充实并取得较丰富的泛音共鸣，让字腹饱满、响亮。口腔开度小，声音就扁；口腔开度打开，声音就立体。发出的声音应该是立着的、圆的，而不是横着的、扁的。比如，"炼""成""钢""万"这四个字，可以适当夸张口腔运动，

并延长整个音节，注意体会"拉开立起""吐响字腹"的口腔运动状态，用手机录下来对比听，体会你的发音是否有改善。此外，可多做口腔操等针对性练习；"打开"你的口腔开合度。

第三，收住字尾，不虎头蛇尾。

字尾是发音的最后部位，字尾不能拖音过长。收住字尾要注意 3 处细节：

1. 不要虎头蛇尾，念"半截子"字。不少同学念的是"半截子"字，收音因为收得太急，过于生硬，影响字音的完整性。

2. 不要故意"拖音"。虽然不能念"半截子"字、要把音发完整，但是，不能为了完整而故意"拖音"。

3. 用弱收的方法进行字尾归音。归音是声音渐止过程，力量、气息、口腔力度是渐渐变化的。

锻炼唇齿舌，增强口腔执行力。

由上下双唇构成的"唇"，双唇构成口腔的前壁，也是咬准字音的重要工具。唇部有力，就不会滑音、吞音。下列 4 个唇部动作常练习，就能防止滑音出现：

1. 喷唇

双唇紧闭，堵住气息，然后突然放开发出"po、po、po、po、po"。这就是喷唇。注意，千万不要整个嘴唇都特别用力，即避免把整个嘴唇闭得特别紧。如果整个嘴唇特别用力，喷出来的声音就会很闷，发出来的音很笨拙，不清晰，灵巧，听起来像"pue pue"。力量只需集中在唇部的中央三分之一的位置，该练习可连续做 10 次。

做完喷唇后，可以加入双唇音进行前面的绕口令练习。

2. 咧唇

双唇向外嘟起来，然后用力向嘴角两边伸展。可以用两个音来带动嘴唇运动，先发"u"，嘴型就嘟起来了；再发"i"，嘴角就往两边咧开了。嘴角开合一次视为一组练习，连续做 10 次。

3. 撇

像亲吻的姿态，先把双唇撅起来，然后向左撇、再向右撇，就这样交替进行。连续做 10 组。

4. 绕唇

绕唇，即逆时针旋转 360 度，再顺时针旋转 360 度，交替进行。连续做 10 组。

舌头处在口腔底部，是口腔中最灵活的发音器官，它既可以感受酸甜苦辣咸五味，还可以帮助发出不同的字音。通过它的活动，能与口腔许多部位形成阻碍，阻挡气流，改变口腔共鸣器的形状，从而发出不同的音来。

口腔是一个空间，舌头在空间内既可发出不同字音，又能通过变化，使声音分别从上、下、前、后的位置发出来。

声音靠后的发声案例：

哥哥过河捉个鸽，回家割鸽来请客，客人吃鸽称鸽肉，哥哥请客乐呵呵。

一班有个黄贺，二班有个王克，黄贺、王克二人搞创作，黄贺搞木刻，王克写诗歌。黄贺帮助王克写诗歌，王克帮助黄贺搞木刻。由于二人搞协作，黄贺完成了木刻，王克写好了诗歌。

声音靠前的发声案例：

三哥三嫂子，借我三斗三升酸枣子。

四是四，十是十。十四是十四，四十是四十。十不能说成

四，四也不能说成十，假使说错了，就可能误事。

哨音、大舌头等发音问题，都是舌位不灵活造成的，接下来我们要做5个舌部动作，让舌部力量能得到恰当应用，吐字发音更清晰。5个舌部动常做锻炼防止舌位过高带来齿音、防止仅用舌根声音大舌头、防止仅用舌尖声音发白：

1. 伸

把嘴巴张大，提起颧肌（即微笑肌），我们可以感受鼻孔略微张开了；努力把舌头往外伸，舌尖越往前、越用力越好，要明显感觉舌部在用力；再往回收缩，最大限度地缩回。连续练习10次。

2. 刮舌

用舌尖抵住下齿齿背，舌体中间用力，沿着上门牙齿沿的位置往外刮让舌面努力向外展示出来，连续练习10次。

3. 捣舌

用舌尖抵住下齿齿背，然后舌头往外面冲。连续练习10次。

4. 顶舌

把嘴巴闭起来，用舌尖顶住左右脸的脸颊，先从左边开始，左右轮换顶舌，连续练习10次。

5. 转舌

就像吃完饭后，可能会用舌尖来进行口腔内部清理一样。将舌尖伸到上牙齿的中间，然后开始先向顺时针的方向环绕360度，再向逆时针的方向环绕360度，交替进行，连续10次。

以下是锻炼舌部不同部位的强化练习材料：

舌尖中音。白石塔，白石搭，白石搭白塔，白塔白石搭，搭好白石塔，白塔白又大。

舌根音。哥哥过河提个鸽，回家割鸽来请客，客人吃鸽称鸽

肉，哥哥请客乐呵呵。

舌面音。氢气球，气球轻，轻轻气球轻擎起，擎起气球心欢喜。

舌尖后音（翘舌音）。湘水流，湘水流，九疑云物至今愁。若问二妃何处所，零陵芳草露中秋。斑竹枝，斑竹枝，泪痕点点寄相思。楚客欲听瑶瑟怨，潇湘深夜月明时。

舌尖前音（平舌音）。三哥三嫂子，借我三斗三升酸枣子。四是四，十是十。十四是十四，四十是四十。十不能说成四，四也不能说成十，假使说错了，就可能误事。

五、让你华丽转"声"的四把钥匙

> 涂老师：
>
> 你好！我晚上给孩子讲睡前故事，一个人常要扮演好几个角色，但经常是讲了后面的，忘记前面的，我怎么区分不同角色呢？现在陪孩子看动画片的时候就会特别注意那些童音，这部分拿捏得还不是很准，有时候自己听起来觉得别扭，怎么听都像是大人模仿小孩的声音。
>
> 灿灿

> 灿灿：
>
> 你好！一个人扮演三到五个角色是没问题的。人耳通过声音四要素辨认不同的声音，即音强、音长、音高、音色。同一句话，我们可以分别用不同声线的四要素特征，完成不同角色、声线的诠释。

一人能用声音扮演多个角色吗？

把你的眼睛蒙起来，找不同年龄的人在你面前说话，你从音色就能判断出谁是孩子、少女、中年人、老年人。人能通过声音的物理属性，辨认不同的声音。声音的物理属性包括音强、音长、音高、音色。每个人的声音都有这四个要素，换言之，只要能抓住这四要素，就能够扮演不同角色的声音。

音强：声音的响度。

音长：音的长短。语速快的人音长短，语速慢的人音长长。

音高：音的高度。激动时音调高，悲伤时音调低。

音色：声音的音质特征。比如大提琴和小提琴的音色就截然不同。

比如，孩子的童声中四要素给人的感受是比较趋同的：音调高；音长偏短；音高靠近的共鸣声腔为鼻腔、头腔，色彩明亮。

和孩子的声音相比，老年人声音四要素给人的感受，整体也是比较趋同的：音调低；音量弱；音长偏长；和年轻人相比，老年人的声带，经过了磨损，岁月的沧桑感很明显，音色暗淡，沙哑感明显。有时，老年人的声音还会发抖。

如何调整音强？

调整音强的关键在于横膈肌的控制。锻炼横膈肌不仅能改善音强，在后面音域扩展上、增强声音的丰富性上也会用到。

横膈肌发力，声音响度增强、音调升高、声音转实、音色明亮。如同吹蜡烛，气息更强（如图4-6所示）。

气息快速呼出，横膈肌发力

图 4-6

横膈肌不发力，声音响度减弱、音调下降、声音转虚、音色暗淡。如同吹灰尘，气息更柔（如图 4-7 所示）。

气息慢速、平稳呼出，横膈肌不发力

图 4-7

如何调整音长？

学习灵活调控声音停留在每个字上的时间长短，就能调整音长。所谓音长，就是声音的长短，有的人说话音长很短，短促有

力；而有的人说话，音长很长，语速缓慢。急性子的人说话，语速很快，音长就很短，给人干练的利落感。慢性子的人说话，语速较慢，音长比较长，给人一种总是拿不定主意的声音形象。

让声音在每个字音上停留时间更长，语速就能慢下来。我们读诗歌时，声音在每个字音上停留得更长，语速比说话更慢。可以尝试下列练习：

《静夜思》

【唐】李白

床前明月光，

疑是地上霜。

举头望明月，

低头思故乡。

除此之外，还可以通过延长每个字音的发音时长，练习拉长音长（如图4-8所示）。

尽可能延长声音长度

图 4-8

让声音在每个字音上停留时间更短，语速就能快起来。我们读绕口令时，声音在每个字音上停留得更短，语速比说话更快。多练绕口令，就能使语速加快。

如何调整音高？

每个人都有自己的常用音高，该音高通常处于口腔中声区。通常，我们的自然声音通常都比较固定，变化幅度不大，容易给人形成单一的听觉感。通过调整音高，扩展音阶，可以获得更大的能量空间，比如以前只能发低音，通过练习，可以尝试高八度。

扩展音域最常使用的训练方法有三种：上绕、下绕练习；不同高度对话练习；不同距离呼唤练习。

1. 上绕、下绕练习

上绕、下绕都要从自然音高开始。所谓自然音高是"张口就来"的，是可以比较自然就发出的音高。在此基础上，层层上绕，拉住气息，小腹逐渐收紧，这是上绕。下绕练习相反，即在自然音高基础上，层层下绕，托起气息，小腹逐渐放松。

发"a""i""u"由低音往上滑动，然后再向下滑动，注意控制好窄口音"i"的口腔开度。加强气息控制，注意不要"挤着"发声。

可以用"a""i"混合绕音，进行螺旋式上绕、下绕练习。

2. 不同高度对话练习

练习时随时改变距离，先想象小兰就在自己面前：

A："喂——小兰——小兰。"

B："嗨——我在这。"

A："快——来——啊！"

B："什么事——呀？"

A："咱们——去玩吧！"

B："好——啊！"

接着，再想象，小兰在三楼，自己在一楼，需要抬头拔高音调对话，重复上述内容。

3. 不同距离呼唤练习

在距离呼唤练习中，注意控制气息，夸大连续，从低到高扩展音域。距离近时，横膈肌不发力，声音响度减弱、音调下降、声音转虚、音色暗淡。距离越远，横膈肌发力越强，声音响度增强、音调升高、声音转实、音色明亮。可就下列练习继续体会：

假设张师傅就在你面前："张师傅，快回来！喂，那里危险，快离开！"

假设张师傅离你100米，升高一些音调呼唤："张——师——傅——，快——回——来——！喂——，那——里——危——险——，快——离——开——！"

假设张师傅离你200米处，音调再次升高呼唤："张——师——傅——，快——回——来——！喂——，那——里——危——险——，快——离——开——！"

假设张师傅离你400米处，用尽力气，音调升到最高，大声呼唤：

"张——师——傅——，快——回——来——！喂——，那——里——危——险，快——离——开——！"

如何调整音色？

音色，就是声音的颜色。善用不同的共鸣腔体，就能实现音色的改变。人主要有五大"共鸣腔"——口腔、喉腔、鼻腔、胸腔、头腔。声音共鸣点的主要位置决定了"共鸣效果"，由于"共鸣点"落脚不同，"共鸣效果"自然就不同。

确定声音共鸣点的方法很简单，只要张大嘴巴，发"啊"音，就能发现你常用的"共鸣点"的位置，听听看共鸣点是靠前、中、后哪些部分。或者用手按住胸口，发"a"音，发"ha"音，如果你发"a"声后，可能出现这些不同的效果：

声音单薄、柔弱，共鸣点靠前：口腔共鸣＋喉腔共鸣。

声音洪亮、有力，共鸣点靠中：口腔共鸣＋喉腔共鸣＋部分胸腔共鸣。

声音饱满、磁性，共鸣点靠后：口腔共鸣＋喉腔共鸣＋完全胸腔共鸣＋鼻腔共鸣。

孙悟空的音色属于共鸣点靠前，唐僧、沙和尚的声音音色属于共鸣点靠中，猪八戒的声音音色属于共鸣点靠后。重新调整共鸣落脚点，就能让彼此的音色实现互换。体会口腔、胸腔不同共鸣区质感的方法如下：

口腔共鸣：采用象声词练习，"吧嗒嗒""滴溜溜""呼隆隆""哗啦啦""当啷啷""唰啦啦"等。

胸腔共鸣：模拟钟声敲响的声音"咣……"，逐渐收回，越来越小，直至声停。发出时注意距离，收回时收到胸底。

接着，发夸大的三声练习："hǎo""bǎi""mǐ""zǒu"等。随后发出响亮的词语练习：澎湃、冰雹、碰壁、玻璃、蓬勃、批

判、拍打、海洋、遥远、百炼成钢、波澜壮阔、壁垒森严、翻江倒海等成语。

　　胸腔的空间及共鸣能量大，发出声音有深度和宽度，声音听起来浑厚、宽广，会给听众一种庄严、深沉、真实、可信感。胸腔是口腔共鸣不可缺少的基础。

第五章

音色：打开人体"音响"，声音浑厚又立体

一、人体的 5 个"音响"

> 涂老师：
>
> 你好！听自己的录音，声音比较干、单薄、没有温度，这是投入的感情不够，还是因为没有共鸣？希望能得到老师的解答，谢谢！
>
> 张莉莉

> 莉莉：
>
> 你好！人体是一个巨大的"共鸣器"，由 5 个共鸣腔组成。但是，很多人对这套"共鸣器"该如何使用既不清晰、也不擅长。多数人对共鸣控制都是心有余而力不足，开发得不够好。主要是因为声腔没打开，气息不充足。

我们说话的音量，5% 是声带产生的声波，也叫喉原音。另外 95% 的音量，是在声带产生的声波作用下，声腔发生共振后，对 5% 的声波进行加强扩大的结果。这样的声腔被称作共鸣器，也可以理解为声音的美化、放大器。身体内有 5 个共鸣腔，从上到下分别是：头腔、鼻腔、口腔、喉腔和胸腔，我们称之为 5 个"音响"。

说话时的用声以口腔共鸣器为主，辅以头腔、鼻腔、喉腔、胸腔的共鸣。这些共鸣器官将喉咙声源区的微弱振动感进行扩大和美化，形成共鸣控制。共鸣控制是发声中非常重要的一环，为了使声音有饱满、悦耳的艺术效果，必须充分利用人体的共鸣器官。

第五章 音色：打开人体"音响"，声音浑厚又立体

有个词叫同频共振，指的是具有同样频率的东西发生共振。人体内的 5 个"音响"，就会和发自声带的喉原音共振，使声音呈现出饱满、悦耳的艺术效果。用自然嗓音说话时，会觉得声音很干、单薄，但是声音从"音响"扩散播出后，你会发现自己的声音好听很多，音量也大了（如图 5-1 所示）。好比对着空瓶子吹气，空瓶和气息声产生了共振，空瓶就是共鸣器。

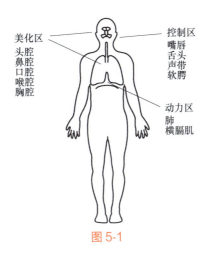

图 5-1

头腔共鸣声特点：幼稚、兴奋。如果只用头部共振发声，而不用其他器官，声音听起来会尖锐刺耳，像孩子的声音。

鼻腔共鸣声特点：甜美、明亮。如果只用鼻腔共振发声，声音听起来会有点挤压、笨拙。

口腔共鸣声特点：理性、干练。中频或低频的声音比高亢的声音更能有效地吸引人们的注意力。

喉腔共鸣声特点：沉闷、呆滞。如果主要用喉腔共振发声，声音听起来会闷塞。

胸腔共鸣声特点：感性、厚重、权威。胸腔的空间及共鸣能量大，发出的声音有深度和宽度，听来浑厚、宽广。对于专业的声音工作者来说，培养深沉、洪亮的声音将受益匪浅，其听起来有权威感、令人信服。

如何打开人体音响，使用共鸣腔？

首先，给共鸣腔热身，使共鸣腔兴奋起来。模仿边打哈欠边说话的人，做出半打哈欠的样子，一边半打哈欠，一边发出"a"，使共鸣腔兴奋起来。此时，口腔和胸腔状态都是打开的。第二遍边半打哈欠，边发"a"的声音时，可添加某种情绪，像突然醒悟了似的。连续做四五遍，共鸣腔就兴奋起来了，用这样的状态说话，声音会更好听。

其次，疏通腔体，保持声腔放松通畅。通过测试，判断头腔、鼻腔、口腔、喉腔和胸腔这5个共鸣腔体是否畅通：

1. 头腔共鸣，由额窦和蝶窦组成。把手掌放在额头部位，唱一个你的最高音长音，会感受额头的振动。

2. 鼻腔共鸣，由喉腔和鼻腔组成。用手指捏在鼻子中部唱一个中高音长音，感受鼻腔的振动。

3. 口腔共鸣，由喉腔和口腔组成。"提挺开松"可以疏通口腔共鸣腔。

4. 喉腔共鸣，由喉腔组成。最容易堵塞的是喉腔，常见的堵塞状态如下（如图5-2和图5-3所示）：

5. 胸腔共鸣，主要位于胸腔中肺上部。用手掌按住肚脐位置，唱一个低音长音，能感觉明显的振动，要获得比较好的胸腔共鸣，就要让胸部能自如地振动，胸部的松弛非常关键。比如，

第五章 音色:打开人体"音响",声音浑厚又立体

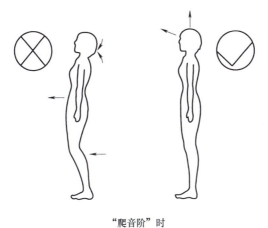

"爬音阶"时

图 5-2

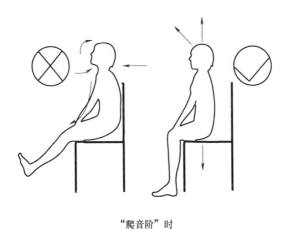

"爬音阶"时

图 5-3

不要耸肩,吸气不要过满,否则容易造成胸部紧张僵硬,不利于胸腔共鸣的调节。当感觉胸部紧张时,可以叹口气,把胸腔的气息全部呼出去,这时就会自动、无意识地重新进气,多尝试几次有助于胸部放松。

人体各共鸣腔是个统一的共鸣整体，相互依赖、相互联系。说话时的用声是以口腔共鸣为主，辅以头腔、鼻腔、喉腔、胸腔的共鸣。如果一个共鸣腔堵塞了，也会影响其他共鸣腔对声音的调节和润饰，音色也就大打折扣。因此，共鸣控制的重要要素之一是保持腔体打开、通畅。说话前，可以这样开嗓，使共鸣腔畅通：

1. 喝点开水有助于把声腔打开。
2. 放松喉腔，使喉腔放松通畅后，口腔会跟着打开。
3. 边打哈欠边发"a"音，使共鸣腔兴奋起来
4. 搭配音阶练习："a""i"音上滑和下滑音练习会使喉腔畅通，增强共鸣腔的整体发声感。

再次，开发和调节共鸣，气息要充足。

声音单薄，也叫"塑料"式的发声，共鸣调节没工作起来，声音听起来会很干。气息是声音的桥梁，其通过体内气管通道，进入各个声腔。我们说的音色，就是因为气息和声波进入不同的声腔，不同声腔共振产生的。因此，共鸣开发和控制，离不开气息。气息充足也是共鸣腔开发和控制的重要因素。

气息一直都是流动的，控制气息进入不同的声腔中，就能释放出各个声腔的共鸣。经过声音训练之后，你的气息就会集中、有目标性。因此，要快速改善音色，就要懂得如何高效地使气息、声音充分进入五个腔体中。

气息和声音进入头腔：头微向上仰，打个高声的哈欠。

气息和声音进入鼻腔：发"mōu"音并保持闭口，将声音的焦点定位在自己的鼻腔处，声音从鼻子发出。

气息和声音进入口腔：自然地打个中声的哈欠，声音从口

腔出。

气息和声音进入喉腔：发"e"音，让喉腔顺势向下拉长，能够稳定喉腔的扩展状态。

气息和声音进入胸腔：发"u"音，保持吹笛子状。

二、找准共鸣位置，用准声音滤镜

涂老师：

你好！我总是找不准共鸣位置，我不知道自己怎么共鸣。共鸣它到底有什么用呢？能给我说话带来什么样的变化呢？请问如果找到共鸣了，说话是什么感觉的，哪里有不同，怎么才能知道自己是否找到共鸣了？

米粒

米粒：

你好！共鸣的第一个作用是放大和美化声音，共鸣腔决定了音色好不好听。其次，共鸣的第二个作用是增强声音的色彩表现力，没有共鸣的声音色彩很单一，有了共鸣的声音色彩很丰富。

快速感受不同腔体的共鸣。

快速感受一下不同共鸣位置的音色：

胸腔——"do"

喉腔——"re"

口腔——"mi"

鼻腔——"fa"

头腔——"so"

每个人的体内都有五个共鸣腔，但发出的声音音色却各不相同。这是因为发声惯性不同，各自运用不同共鸣腔的比例有所差异。

1. 胸腔共鸣的体感

气沉入肺的底端后，用自然的声音发出"威——武——"两个字，就能发出以胸腔共鸣为主的声音。找到胸腔共鸣后，说话是什么感觉的，体感上哪里有不同？如果你发出"威——武——"时，胸口轻轻松松就振动了，那就说明胸腔共鸣是非常强烈的，体感上就对了。除此之外，模仿手机调成振动时的声音，读"English"这个单词中"ng"的音标，都是胸腔共鸣的声音。

体验时注意，读"威武"以及"English"单词中"ng"的音标，尽量想象面前有一只笛子，你正在吹，眼睛带领我们的气息和音高往下走。

2. 喉腔共鸣的体感

说话不自然地提嗓子，也就是提喉。这个习惯造成喉咙管道受阻、声门缩小，进而咽喉空间变小，声音不好听。所以说话时一定要让自己的喉结尽可能稳定。一般喉结的活动范围控制在喉咙下端的三分之一处，这样能防止提嗓子，从而让喉部肌肉放松并形成畅通的管道，增强喉腔共鸣。用喉腔共鸣，发出来的声音很通透。

体验时注意，通过深吸气、打哈欠练习，增强喉结向下运动的肌肉力量。

3. 口腔共鸣的体感

气沉入肺的底端后。张开嘴巴，很自然地发出一个"ɑ"，感受一下，找到口腔共鸣后说话是什么感觉的，体感有什么不同？

体验时注意，"提开挺松"后，口腔打得更开时，自然打哈欠地发"ɑo""ou""ɑi"uɑi"。

4. 鼻腔共鸣的体感

气沉入肺的底端。呼出气流时，口腔开口小，气息从鼻腔出得较多，仿佛蚊子在耳边环绕的声音，就是鼻腔共鸣板块为主的声音。找到鼻腔共鸣，体会说话是什么感觉的，哪里有不同。如果此时鼻翼在微微震动，说明你有鼻腔共鸣。

体验时注意，模仿蚊子在耳边环绕的声音，发"m"音，就是鼻腔共鸣。

5. 头腔共鸣的体感

气沉入肺的底端。呼出气流时，保持兴奋，笑肌微提，将嘴唇轻轻闭上，上下牙略分开，口内略呈"o"型，舌根放松，软腭上提，用平缓的气流冲开声带发出带"m"音的哼鸣声。音量不宜过大，并将声音延长哼唱，尽量使声音的集中点和着力点往前、往上，仿佛声音发自鼻腔后部的上方眉心，这就是头腔共鸣为主的声音。

找到头腔共鸣，体会说话是什么感觉的，体感上哪里有不同？也许可以感觉到这个声音是从眉心出来的，持续一段时间，可能会感觉脑门嗡嗡作响，这说明头腔共鸣被激发出来了。头腔共鸣的声音听起来会比较细，调子偏高，兴奋，有一定的气势。

体验时注意，腰部撑住，模仿羊叫"咩咩咩"或打个高声的哈欠，更容易感受头腔共鸣。

找准共鸣位置，用准声音滤镜。

运用不同的共鸣腔，给声音用上不同的滤镜，下列练习可以帮助稳定不同共鸣点：

胸腔共鸣训练、发出低沉的声音。靠墙，后脊梁贴住墙壁，胸腔的共鸣能和墙产生共振，更容易清晰体会。

1. "a"元音练习

用较低的声音发出，声音不要过亮，可手按胸部，体会共鸣。

2. 选择带有浓厚"胸声"的母音练习

"欧""哞""嗨"，这些母音容易找到胸腔共鸣的感觉。

3. 发夸大的"上声"来体会

好（hǎo），百（bǎi），米（mǐ），走（zǒu）等

4. 词语练习

武汉、暗淡、反叛、散漫

到达、计划、蹒跚、航海

百炼成钢 bǎi——liàn——chéng——gāng

翻江倒海 fān——jiāng——dǎo——hǎi

5. 句段练习

"如果能早点遇见你，就好了。"

"真正的财富，是你脸上的笑容。"

"曾经有一段真挚的感情摆在我面前，我没有珍惜，等到失去时才后悔莫及。人生最悲哀的事情莫过于此。如果上天能再给我一次重来的机会，我会对那个女孩说三个字：'我爱你'。如果要在这段感情前加个期限，我希望是一万年！"

"我要你知道,这个世界上有一个人会永远等着你。无论是在什么时候,无论你在什么地方,反正你知道总会有这样一个人。"

喉腔共鸣训练,发出通透、舒服、圆润的声音。我们在深吸气时、打哈欠时,喉部就很放松。放松和稳定喉咙的3个练习方法:

1. 从高到低的叹气,让喉咙松开

喉头要稳定,说话时不能提喉或者压喉,比如伸脖子就会提喉,缩脖子就压喉。首先,要保持良好的姿势,挺直身体并放松颈部和肩膀。接着,从高到低地叹气,让喉咙松开:先张嘴吸气,感受到一股凉凉的气息撑开了你的喉咙,说明喉咙的下端完全打开了,声音随着我们的气流从高到低自然流淌。

2. 哈气

冬季,玻璃上结冰了或者有一层雾气,我们"哈气"便能融化出一个小"窗口"。"哈气"时会自然地松开喉咙,保持喉部的张开和放松,使咽腔得到更好的共鸣空间。

3. 发气泡音放松喉咙

气流振动声带发出一串频度较低的、断断续续的像气泡一样的声音,就是气泡音。"气泡"大小均匀一致,颗粒感越强越好。早上刚起床时,我们发的气泡音颗粒感是最强的,因为经过一夜的休息,喉部肌肉得到了充分的放松。如果喉咙越来越紧张,气泡音的颗粒感就弱,所以发气泡音时,要学会用耳朵听。气泡音除了放松喉咙之外,还可以缓解持续发声带来的疲劳。

口腔共鸣训练,发出饱满圆润、理性干练的声音。口腔是非常重要的共鸣腔,对发声起着至关重要的作用。打开口腔,确

保口腔在发声过程中处于积极的状态，有利于产生较好的口腔共鸣。同时，适当发挥口腔共鸣，字音会更加圆润动听。

1. 结合气息做声母韵母拼合练习

（1）bā dā gā pā tā kā

（2）pēng pā pī pū pāi

pāi pū pī pā pēng

（3）b-a-bā　p-a-pā

b-an-bān　p-an-pān

2. 象声词练习

吧嗒嗒、滴溜溜、呼隆隆

咣当当、呼啦啦、扑通通

3. 改善"ü""u""o"的音色

有的人发带有"ü""u""o"音的字时易翘唇，从而产生沉闷暗浊的音色。要使音色得到改善，可适当提笑肌，使唇齿贴近，避免翘唇。

（1）韵母练习

ao ou iao iu

uai uei un ün

（2）句段练习

她有丁香一样的颜色，丁香一样的芬芳，丁香一样的忧愁，在雨中哀怨，哀怨又彷徨。

鼻腔共鸣训练，发出甜美、明亮的声音：鼻腔共鸣通过软腭实现。软腭放松，鼻腔通路打开，声音在鼻腔得到共鸣，就产生了标准的鼻辅音"m""n"和"ng"等；当鼻腔和口腔同时打开时，产生的是鼻化元音，比如："na""ni""nu"。少量的元

音鼻化可以增加音色的明亮，但过多的元音鼻化会形成闷暗呆滞的鼻音，这是播音、配音的大忌。

鼻腔共鸣练习：

1. 纯"a"音+鼻腔共鸣"a"音

纯"i"音+鼻腔共鸣"i"音

纯"u"音+鼻腔共鸣"u"音

2. 鼻辅音+口元音

"ma—mi—mu"

"na—ni—nu"

3. 哼鸣练习

哼唱"m"使硬腭之上的鼻道中的气息振动和软腭的前部扯紧。

哼唱"n"使软腭中部振动并扩大鼻腔。

哼唱"ng"使软腭后面的垂直部分振动并打开鼻腔的下面部分。

4. 鼻音词汇练习

妈妈、命名、光芒、中央、接纳、头脑

牛奶、弥漫、泥泞、美貌、满面、人民

5. 语段练习

朝霞冉冉升起，东方透出微明。你听，你听！国旗的飘扬声。

蓝蓝的天上白云飘，白云下面马儿跑，挥动鞭儿响四方，百鸟齐飞翔。

头腔共鸣训练，发出兴奋、高亢的声音：头腔共鸣需要一定的音高和气势。说话时一般用不到头腔共鸣，但有时需要加强

感情色彩，发出高昂、明快、铿锵有力的声音，这时的声音会从眉心透出，而不是从嘴里发出。此外，模仿童声时一定会用头腔共鸣。

1. 发"a"音上滑音。
2. 发"i"音上滑音。

三、改善共鸣：巧用人体"音响"改善音色

涂老师：

你好！我的声音听起来很干，有毛刺感且总是沙沙的。觉得自己的声音音色不太好听，我的音色还可以改吗？怎么改呢？

梦斐

梦斐：

你好！如果声音听起来很干，说明没有将共鸣腔利用到最大化。共鸣并非是简单的扩大音量，有共鸣是一回事，共鸣良好是另一回事。良好的共鸣可以明显改善自己的声音质量。

> 将共鸣腔利用到最大化。

多数人对身体自带的这套"共鸣器"应用不熟，心有余而力不足。

好的音色，需要呼吸、发声、共鸣三个系统互相协调而成。

三个系统不协调，就用不上良好的共鸣。可以用下列方式感受一下"共鸣不好"和"共鸣良好"的声音区别。

首先，用手指轻轻掐住喉咙读："轻轻地我走了，正如我轻轻地来。"声音听起来一定是干干的；接着，我们放开掐住喉咙的手指，让呼吸系统顺畅，再读一次。两个测试会让我们直观体验呼吸系统对声音共鸣的影响。

其次，用讲悄悄话的方式说一句："小声点，图书馆里不能大声喧哗。"这时的声音也很难用上共鸣，因为声带漏气，声音听起来一定是散掉的、沙沙的；接着，用正常的声音说一遍。两个测试可以让我们体验发声系统对声音共鸣的影响。

最后，像举重运动员一样齐肩举起双手，打开肩胛骨，双臂贴紧腋下，深吸气，开始模拟蚊子的声音，轻微地哼鸣。第二遍，保持同样的姿势，深吸气，闭着嘴巴打个哈欠即软起声，然后模拟蚊子翅膀的声音，轻微地哼鸣。有没有感觉这个时候哼鸣音更大了？整个面部共振的感觉更明显，嘴巴都麻麻的。

第二种状态的共鸣释放更良好。因为多做了一个步骤——闭着嘴巴打个哈欠。这个动作即使共鸣腔兴奋起来、气息供给更平稳，声门处于轻松闭合或半闭合的状态，确保了软起声；又疏通了口腔后声腔，使共鸣腔更畅通。

第一和第二种状态，吸入同样的气息，气息力度是没改变的，肺部呼出气流时的气息调控也是一样的流速，为什么第二遍的声腔振动很厉害？这说明声腔打得更开后，喉咙放松、声带轻松闭合的状态下，同样的气息流速，我们完全可以形成良好的共鸣，声音可以变得更加的浑厚圆润。

喉部发声控制好，共鸣效果更良好。

好的声音是需要我们的"呼吸系统＋发声系统＋共鸣系统"互相协调而产生的。发声系统中，声带的固有频率和共鸣器官的频率正好相同，才会产生共鸣现象。如果两者的振动频率相差太远，共鸣器官无法利用起来，音色也会大打折扣。共鸣控制的关键点之一是喉部控制，不能提喉，也不要压喉。

声带处于喉咙中间，是两条白色的带状物，受到喉部肌肉的保护。健康的声带是光滑、闭合功能完好的，声音听起来是干净的；受损的声带，表面不再光滑、闭合功能受损，声音听起来是喑哑的、沙沙的。没有经过声音训练的人，缺乏对喉咙构造和发声机制的认识与控制，用声不当，不仅会导致共鸣释放不充分，甚至会因不当用声而"停声"。

声带间的区域为声门。由肺部呼出的气息，冲击声带所产生的气流强弱变化，会导致声门的大小发生变化，使声带产生或松或紧的闭合变化，导致我们声源区的振动频率变化和音色变化。

声带有挡气功能，声门打开一些，挡气能力减弱；声门关闭紧一些，挡气能力增强（如图5-4所示）：

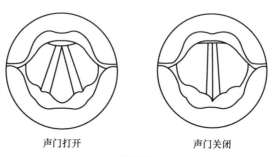

声门打开　　　　　　声门关闭

图 5-4

常见的音色（声带闭合）有这几种：

1. 声门完全打开时，声带不振动，此时发声为气流摩擦声。

2. 声带轻微振动，此时发出的声音就像悄悄话一样的虚声。

3. 如果声门可实现，轻松闭合或者半闭合，我们可以得到柔和的虚实声。这样的音色，只有在我们的喉咙相对稳定放松的状态下才会呈现。

4. 如果声门完全地紧闭，由肺部呼出的气息，对声带的冲击力量就更强，听起来就是明亮的实声。

其中，最有利于共鸣器官工作的状态，是声门处于轻松闭合或半闭合的状态，这时声带的振动状态最自如。发声时，声带振动频率过高或过低，声音听起来过实或过虚，都会导致声带的固有频率和共鸣器官的振动频率相差太远，影响我们的共鸣控制和音色变化。

过实的声音就是吵架、怒吼时的声音，比如，电影《功夫》中包租婆的声音。过虚的声音就是说悄悄话的声音，有的人平时说话也会采用"悄悄话"模式，这样很费嗓。

如果长期采用"声门打开，声带不振动"的悄悄话模式，喉部声源区就无法振动起来，5% 的基础声源也"响"不起来，后面 95% 的共鸣和美化连带着也无法工作，导致发声和传声没发挥作用。

让声带处于最自如的状态，就要控制好喉部发声。当我们发"wu"时，喉头位于喉咙中段，声带振动是最自如的。平时长时间说话，也要控制好喉位，不提喉和压喉，共鸣释放就会

非常良好。

> **练出稳定喉位，释放良好的共鸣。**

说话时的用声是以口腔共鸣器为主，辅以胸腔的共鸣。对喉头的控制力太弱，就容易出现提喉、喉咙紧、喉位不稳定，进而无法释放良好的共鸣。可以说，除了吞咽口水是自然主动地随着吞咽动作运动喉头之外，其他时候的喉头运动都是被动的。尤其是发高音时，提喉会不自觉产生。发声时，必须再次提醒自己，喉头力量是往下的，发声肌肉要向下支撑才不会损伤声带。否则很容易因为无意识或控制力太弱，回到用嗓子发声的习惯。

很多人不了解喉头力量下行是什么感觉。因体感上从来没体会过，所以也不知道到底对不对，以至于喉头上提严重。可以读下列2个句子体会一下，"今天晚上吃鱼" "今天晚上吃鸡"。当说"鱼"时，喉头力量向下，当说到"鸡"时，喉头力量向上。因为说到"鱼"字时，与发"wu"时喉头的位置一样，位于喉咙中段，声带振动是最自如的。

如何调整呢？首先，练气息，有了气息支撑和喉咙下行控制力的支撑，即使喉头向上提，也不会给声带造成很大伤害，声音听起来也不会挤卡。其次，多提醒自己喉头惯性力量应该向下。重塑喉部控制力的过程中，每10分钟就提醒自己一次，调整不断上提的喉位，使喉位轻松下放，建立起肌肉记忆力，以后再放松也不会过于变形、过于偏向提喉了。最后，软起声、多用降调，舌头不要上移抬得太高，这样喉头力量更稳定，共鸣更良好。

四、增加共鸣：从"地下室"到"天台"，摆动、扩大与加强你的音域

涂老师：

你好！我给孩子讲故事，孩子还是比较喜欢听的。但是对于多种童声我难以把握。比如，关于音色的变化，不知道要怎么去模仿，模仿童声总吊着嗓子不舒服，我感觉自己高音上不去，上去之后，声音很假怎么办？

<div style="text-align:right">米粒</div>

米粒：

你好！我们身体里的五个共鸣腔体分为三个板块：头腔共鸣板块、口腔共鸣板块、胸腔共鸣板块。这三个板块的腔体，分别管理着我们的高、中、低音频。每个人运用不同共鸣腔的比例有所差异，所以音色各异。"感觉自己高音上不去，上去之后，声音很假"，是因为童声的共鸣板块，也就是高声区共鸣板块，音域太窄，进而导致高音区共鸣板块无法打开。

> **音高变化了，音色就会变化。**

做"a"音上滑、下滑，听感上你会发现，随着音高不同，音色会出现相应的变化。共鸣既可以美化音色，还可以丰富音色、提升声音的色彩表现力。声带发出的原始音波是非常柔弱和

单一的，共鸣器官不仅可以放大声带发出的原始音波，还能产生各种各样不同音色的声音。说话过程中，高、中、低频都要有，这样，声音会更立体；通过控制不同共鸣腔使用的比例，使自己的声音产生音色上的变化。

音色变化的原理很简单，声带振动发出的原始音波经过喉腔、口腔和鼻腔时，共鸣器官和声带的固有频率正好相同，就产生了共鸣现象。如果两者的振动频率相差太远，共鸣器官无法利用起来，音色也大打折扣。

胸腔共鸣放大的是声音中的低音部分，口腔共鸣放大的是声音中的中音部分，头腔共鸣放大的是声音中的高音部分。随着高中低音的音调高度变化，共鸣器官放大高中低音部分的音色比例就会同步出现变化，这就是频率正好相同的原因。举个例子，平时说话声音尖的人，音波振动快，音高很高，是因为其运用头腔共鸣比例比较多；平时说话声音暗沉的人，音波振动慢，音高很低，是因为其运用胸腔共鸣比例比较多。音高变化了，不同共鸣腔比例就会变化，音色就会变化。

如果要让声音变得厚重，可以降低一些音高，打开管理低音频的胸腔共鸣板块。如果要让声音变得明亮，可以提高一些音高，打开管理高音频的口腔、头腔共鸣板块。

正确调节音高，灵活运用不同共鸣。

我们既能调节共鸣器官的形状，使共鸣器官更畅通，又可通过气息调节声源区声带振动的固有频率，使音高产生不同变化。这就是给声音用上不同滤镜色彩的技巧。

举个例子，可以用我们常用的 5 度音高 "do、re、mi、fa、

so"，从最低音到最高音，感受声带振动由弱到强（如图 5-5 所示）：

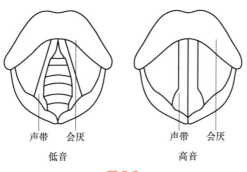

图 5-5

了解原理后，我们就不会绷着脖子说话了。注意保持用气发声的科学状态，用气息强弱的不同，调节声带闭合的松紧，调节不同的声带振动频率，改变音高，释放出腔体的共鸣。

多数人的共鸣不够稳定，一会儿释放出磁性，一会儿又没了。我们可以通过几个小测试，测一测不同共鸣腔的共鸣释放是否充分，体会我们能不能自然放大音量，如果每个共鸣腔都能自然放大音量，说明每个共鸣腔都释放得很充分且稳健。声音由小到大，由弱到强依次发：u、a、m、i。

如果气息是充足的、声腔是畅通的，那肯定能发出不同音色的声音。这些声音，都是调节出不同共鸣色彩后发出的：头腔——模仿童声动画片、鼻腔——模仿蚊子叫时声音、口腔——模仿红楼梦中的王熙凤、胸腔——模仿变形金刚。

从"地下室"到"天台"，扩展音域。

许多学员有相同困惑："模仿童声总觉得会吊着嗓子不舒服，

感觉自己高音上不去,上去之后,声音很假怎么办?"

这种情况很常见,因为人的常用声区是中、低声区。天生就是高声区的人,比较少。如果习惯了低声区,让他从最低的"地下室"到最高的"天台",横跨两个声区的话,刚开始会模仿得不像,这是很正常的。因此,我们平时需要做扩展音域的练习。

在扩展音域练习中一定要有气息支撑,因为声带振动的频率变化,会使音高产生不同变化。而声带振动的频率变化是由气息调节的。很多人存在误解,发声的时候,偶尔听到自己出来一句"童音",就误以为用嗓子发童音发对了。成人嗓子的确能发出来童音,特别是娃娃音本身就较重的。对于习惯中、低声区的人来说,长此以往是不行的,这种做法伤嗓子。

改变音高的原理很简单,改变声源区的声带振动频率就能实现。认识原理,就是提升意识。简单来说,认知发生调整,才懂得运用技术。不少人以为"提升音高"就是把气往上提,这是不正确的。音高不会凭空出现,必须要认识改变音高的科学原理,建立正确的认识,才能了解如何自我调整。

手,是很好的指引工具。声带振动发出的原始声波经过喉腔、口腔和鼻腔时,我们可以用手来指引、提高、不断变化音高,从而使共鸣器官和声带振动发出的原始声波固有频率正好相同,产生不同的共鸣现象,完成共鸣的调节(如图5-6所示)。

比如,当我要释放胸腔共鸣的

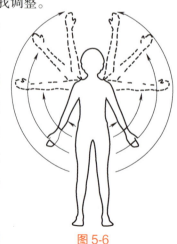

图5-6

时候，就会用手摸着胸口，提醒自己放松声带闭合程度，把音阶下降。音阶下降后，胸腔共鸣放大的是声音中的低音部分；当我要释放最高处共鸣时，我就会用手做牵引，让我的音阶往上爬。

平时说话声音暗沉的人，主要是运用胸腔共鸣比例比较多，要想让声音变得明亮，可以打开管理高音频的口腔、头腔共鸣板块。扩展音域，调节共鸣，可以用手势结合不同部位的共鸣方法进行练习。

共鸣综合训练：综合共鸣开发得好，就能开启人体"音响设备"，把单薄的声音变得更有暖度、厚度。

1. 发"嗯"音

闭上嘴巴，发出"嗯"的音，有感情地将"嗯"拉长一点（如图5-7所示），体会头和胸前在振动，这就是胸腔共鸣与头腔共鸣的协调音色。

2. 字词练习

"鸟语花香、和风细雨、栩栩如生、山水相连、山河美丽、山明水秀、花红柳绿、锦绣河山。"五腔共鸣一口气串读法，感受共鸣成分变化带来的声音变化：深吸一口气，气顶头部不松气，开始朗读，动用头腔发音，继续不从鼻腔出气，让气息自然消耗到发音之中，气流下移，发音逐步到达口腔、鼻腔、胸腔。

尽可能延长声音长度

图 5-7

3. 数数练习

用以胸腔共鸣为主的方式发声，从 1 数到 10，这能使音色更感性、厚重；

用以口腔共鸣为主的方式发声，从 11 数到 20，这能使音色更理性、干练；

用以鼻腔共鸣为主的方式发声，从 21 数到 30，这能使音色更明亮、甜美。

4. 诗歌练习

朗读顾城的《一代人》和《在夕光里》。

这里有三个小方法帮助你扩展音域：

方法一，掌控气息。控制发出弱气息，就会使你的声带闭合松弛而发出低音，比如邓丽君的声音。气息力度强会促使声带闭合有力而发出高音，比如电影《功夫》中包租婆的声音。

方法二，先低再高。掌握好三级跳，低音扩展有基础之后，再向高音的鼻腔共鸣去扩展，最后再向高音的头腔共鸣去扩展。

首先，先扩展低音——将手掌贴在胸口，用体会低音共鸣的叹气法，叹一口气发长音，感受胸腔共鸣时，发声点下降到胸口。前文中提到，要体会自己的共鸣是否释放充分，就要听你是否能在保持圆润度的前提下，还能自然加大音量。要做到这一点，就要加强气流量的供应。注意，发低音时，要加强气流量的控制，才能够释放胸腔共鸣、保证你的音高向下滑降低时，声音听起来更圆润。当有了低音基础之后，可在手势引导下再不断向上扩（如图 5-8 所示）。

方法三，调节共鸣。共鸣的调节也会影响音高的变化。注意细节：软腭上挺有力，鼻腔、头腔等高音共鸣就比较充分。挺软腭可以解除高音阻力，高音色彩会格外明显（如图 5-9 所示）。

如果软腭上挺欠力度，音壁松弛，这时会让你的胸腔共鸣比较充分，那么低音色彩就比较明显。

第五章 音色：打开人体"音响"，声音浑厚又立体

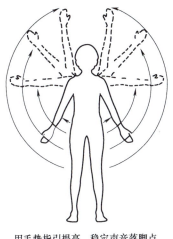

用手势指引提高，稳定声音落脚点

图 5-8

疏通声音的通道

图 5-9

音色比较单一，主要是这几个原因：

1. 用声过高

提着嗓子、挤着嗓子说话，很容易第一句起音就太高，就像和距离很远的人说话一样，给人以声音刺耳的印象。想象自己和朋友两人分处于路的两端，距离很远，你叫他，可是他没听见，所以加大音量，声音不自觉地越来越高。

在发高音时，容易出现"提喉头"。喉头的上提，会使声音中低频泛音损失很多，随着用声越来越高，声音中的低频部分越来越少，胸腔共鸣的作用越来越不明显。所以发声时要注意：喉头的位置保持相对稳定，避免用声偏高；情绪保持稳定，避免情绪激动下意识提喉，造成音色过亮、单一。

平时说话声音尖的人，主要是因为声音中的高频部分很多、低频部分很少，所以运用头腔共鸣比例比较多。如果要让声音变

得厚重，可以放松声带，使声带处于轻松、半闭合的状态，增加声音中的低音部分。总而言之，要获得较好的胸腔共鸣，首先要避免用声偏高。

2. 呼吸系统不支持，气息少且不稳，气息调节能力弱

一旦没有气息支撑，就会回到用喉发声。用喉发声就是声带主动用力发声，必然会造成喉腔发紧、不畅通，气息没办法通达每一个声腔中。人体各共鸣腔是个统一的整体，相互依赖、相互联系。如果喉腔通道堵塞了，必定会影响其他共鸣腔体对声音的调节和润饰，音色也就大打折扣。

3. 发声系统不支持，嗓子紧紧的，声带没有弹性

共鸣器官保持通畅后是相对稳定不变的，因此，我们可自由调节的主要是声带振动的频率。如果嗓子紧紧的，声带不能自如振动，发声系统不支持，就会影响共鸣的释放和调节变化。

五、小场合的磁性低音炮：贵人之声、温柔之声、安抚之声、和气之声

> 涂老师：
>
> 你好！我是一名教师，有时候读课文，声音都会抖。练习可以改善发言时紧张、声音颤抖吗？我一紧张声音就变得很细很尖，唱歌也一样。
>
> 王芬

> 王芬：
>
> 你好！"一紧张声音就变得很细很尖"，这是因为紧张的时候，喉部的肌肉紧绷，导致用声过高、声音变细。

想要声音更走心，去掉一个最高音。

人本能地更愿意接受中音区和低音区的声音，中音区和低音区既是自己的舒适音区，也是听众的舒适音区。音高处于中声区，会给人留下比较温和、中正、有品质、真诚的感觉。真诚的声音，听起来给人的感受是"感性、关切的"，人体的共鸣腔中，主导我们情感质感的位置在胸腔。贵人之声、温柔之声、安抚之声、和气之声，都需要有更多胸腔的共鸣。

平时说话声音尖锐刺耳的人，主要是因为用声过高，声音中的高频部分很多、低频部分很少，运用头腔共鸣比例较多的结果。比如，人紧张、激动、生气、兴奋、尖叫、吼孩子、吵架时，很容易用声过高。如果音调过高成为常态，就会使听众焦虑不安。这好比总是用"do re mi fa so"五度音高中，"so"的高音说话，说者累，听众也不舒服、焦虑不安。

高音区不是人的舒适音区，声音如果总停在最高音调，容易造成喉部肌肉紧绷、音色单一。而日常说话通常也是不需要用很高的音高去说话的，一般用的是自己的中声偏低的自然舒服的音区，有利于胸腔共鸣。因此可以不断提醒自己，"去掉最强音，声音更走心。"

> 用声过高,会让喉部肌肉紧绷,嗓音变细、音色单一。

胸腔共鸣也叫"低音共鸣",顾名思义,声音越低,胸腔的振动感会越明显。当我们的用声整体偏高时,声音中的低频部分很少,胸腔共鸣的作用就会不太明显,好比巧妇难为无米之炊。

说话过程中,用声过高,会让喉部肌肉紧绷,嗓音变细、音色单一。比较单一共鸣的人,可以通过降低音高,调整不同共鸣腔比例,使自己的声音产生音色上的变化。当我们发一些舌位靠后的音的时候,发声点自然变低,胸腔共鸣就会更明显,感受一下发这些音时,如:好(hǎo)、百(bǎi)、米(mǐ)、走(zǒu)等,胸口的振动感是否比之前更强。

> 放慢语速能放松喉部,避免语调升高。

语速过快,不仅使人听不清声音,还容易影响音质稳定。过快的语速,会导致喉部、口部肌肉加速运动、压缩。发紧的喉咙会导致声带发紧,不能自如振动,影响振动频率。举个例子,当我们倒吸一口冷气、暴怒、悲痛时,语速都很容易加快,这时喉咙会急剧压缩,声带发紧,声音尖锐刺耳。

放慢语速后,字与字之间的间隔较松散,停顿增多,气息长而声音轻。喉部松弛能使声带振动更自如,避免语调升高。用放慢的语速朗诵练习材料《再别康桥》,这首诗字与字之间的间隔较疏散,我们可以试着找到声音轻而气息长的感觉。

怎样让低音共鸣腔真正地"响"起来？

声音从身体越低的部位发出来就会越有魅力。要让声音变得厚重，可以控制肺部呼出的气流流速。送气舒缓，就能让声带产生的"挡气"力量变弱，使声带处于轻松半闭合的状态，进而降低音高，使声音中的低音部分增多。声带的振动频率低了，音高就降下来了，更容易与胸腔同频，实现胸腔共鸣。

胸腔共鸣板块响起来，可以使声音稳健深沉、雄浑有力。整个过程要特别注意：高音不提、胸部放松、喉部松弛，让声带自如振动。此时产生的低频泛音是最丰富的，会更利于胸腔共鸣。因此，发声时要避免音调偏高、喉部紧张，注意喉头不要过分地上提和下压。

高音不提。在发高音时，容易出现的一个问题就是"提喉头"。举个例子，带有情绪讲话时，喉头就会上提，导致声音中低频泛音损失很多，这就不利于获得较好的胸腔共鸣，所以发声时要注意喉头的位置保持相对稳定。

发音较高，声音经常上行的人，练习时，可以尝试让喉头往相反的方向运动，可以锻炼出喉头的下行力量：胸口主动向下挡气发声，感觉支点在胸口，胸口的支点会下放喉位，会促使喉位稳定、声带闭合向下挡气发声。想象医生给你检查喉咙时提示发出"啊"。此时嘴巴大张，喉咙内部同时扩张，喉位力量向下，你会发现声音更透、更结实、更有力、更圆润。同样的音量，打开与不打开喉咙的区别很明显。

胸部放松。要获得比较好的胸腔共鸣，就要让胸部能自如地振动，胸部的松弛非常关键。比如，不要耸肩，吸气不要过满，

否则容易造成胸部紧张、僵硬，不利于胸腔共鸣。感觉胸部紧张时，可以叹口气，把胸腔的气息全部呼出去，这时就会自动地、无意识地重新进气，多尝试几次有助于胸部放松。

喉部松弛。平时说话声音尖的人，主要由于喉头上提，导致声音中的高频部分骤增。要改善尖锐刺耳的音色，就要低音共鸣腔真正地"响"起来。

很多人将胸腔共鸣误解为纯粹压嗓子，把声音变低。压嗓子时，气息只会是纯粹靠在喉腔部位，而没有引起真正的胸腔共鸣，声音会变得发闷。

胸腔共鸣是低音共鸣腔，也叫下部共鸣腔。调节胸腔共鸣比例，可以改变声音厚度。想要得到较好的胸腔共鸣，必须熟练胸腹式联合呼吸。真正的胸腔共鸣必然是以较深的流畅的气息为基础，气息把声带产生的声波反射到喉腔，然后进入胸腔。它"响"起来时，胸口会有振动感，调整胸腔共鸣点，振动感会沿胸骨上下移动，所以可以借助背靠墙练习，让体感更强烈。

体验一下，快速掌握胸腔共鸣的动态循环：先发个普通的"wu"音，尝试着把舌头向后面挪一点点，深吸一口气，这时候你的喉头会自然地向后面退一点，感觉上是把声音吞入咽喉。如果自身有很好的胸腹联合呼吸的基础，该"wu"音就可以比较饱满圆润地发出，并且能听到很好的胸腔共鸣。

当我们能熟练掌握上面的动态循环后，就可以尝试结合气息，用胸腔共鸣说下面的句子："这次大家尽力了，项目没有谈下来，不是我们不够努力，大家不要灰心，还有新的挑战在后面等着我们。"听听声音是否变得更厚重稳健。如果有的字变厚重了，而有的字没有，说明胸腔共鸣控制的耐力还不够，可以从易

到难、从短到长地多做一些胸腔共鸣的练习,寻找胸腔共鸣的支点(也叫胸部支点)。胸部振动感最强的点,通常称为"胸部支点"。练习时,我们可以体会声音集中在胸部支点,声音像是从胸部支点透出来的。

1. 胸腔共鸣练习

用较低的声音发"ha"音、单词"English"中"ng"的发音、学牛叫。此时的声音是浑厚的,体感上是从胸腔发声的,如感觉不明显可以逐渐降低音高,也可以用手轻按胸部,从高到低、从实声到虚声发长音,体会哪一段声音上胸腔振动强烈,然后在这一声音段做胸腔共鸣练习。一般来说,较低而又柔和的声音易于产生胸腔共鸣。

2. 发夸大的"上声"来体会

好(hǎo)、百(bǎi)、米(mǐ)、走(zǒu)

3. 增加练习胸腔共鸣的音色,如下列含有"a"音的词("a"开口度大,易于产生胸腔共鸣)

暗淡　反叛　散漫　武汉　计划　到达　自发　出家

百炼成钢 bǎi—liàn—chéng—gāng　翻江倒海 fān—jiāng—dǎo—hǎi

4. 句段练习

用适当的声音练习下面的短诗,注意加强韵脚的胸腔共鸣。

春眠不觉晓,处处闻啼鸟。夜来风雨声,花落知多少。

小柳树,满地栽,金华谢,银花开。

树,有时孤零零的一棵,直挺挺把臂膊伸展。花,有时单个个一朵,静默默把微香散播。唯独草,总是拥拥挤挤,长到哪

儿，哪儿就蓬蓬勃勃。一片片、一丛丛，有着烧不尽的气魄。

5. 避免发音太靠口腔前端

发音偏前这个习惯，女生比男生更常见。因此，女生要多提醒自己，尽量避免发音偏前。注意这些偏前的字音："yue""ye""xie"当声音靠前时，在口腔共鸣的作用下，声音中"高音"的成分偏多，声音偏尖锐，不利于胸腔共鸣。此时，可以将舌位适当地后移、缩一缩，让口腔共鸣高低音成分更均衡，也有利于胸腔共鸣。可以练习多发下列舌位适当靠后的音：

噶、嘎、咖、旮

高、稿、告

狗、够、勾

故、古

6. 男生尽量避免喉头下压

男生可能为了追求"浑厚"的声音，习惯性将喉头下压，这会使声音变得"闷暗""压抑"，也不利于胸腔共鸣。喉头下压时，喉头到口腔的通道变长，虽然有利于喉腔对低频泛音的共鸣，但由此引起喉部的紧张会影响声带自如振动，"喉原音"会损失很多丰富饱满的音色，是得不偿失的。

六、大舞台的明亮高音炮：理性之声、甜美之声、王者之声、热情之声

涂老师：

你好！平时生活中，我的声音闷暗、低沉、吐字不清，听起来不自信。好像跟方言也有关系，重庆话说起来

第五章 音色：打开人体"音响"，声音浑厚又立体

感觉调子比较低，普通话感觉好些。我该怎么改善呢？我很羡慕说话声音清晰明亮的人。

<div style="text-align: right">文文</div>

文文：

你好！说话时以口腔共鸣为主，辅以胸腔、鼻腔、头腔的共鸣。如果通往各共鸣区的入口和通道粘连被堵，声音就会闷暗、低沉。注意要把共鸣的入口和通道疏通，喉头不要过分地下压，以免把声音靠在喉腔部位，进而无法引起真正的胸腔共鸣，导致声音会变得发闷。

各共鸣区入口和通道为什么会堵？

声音切换的原理很简单——从肺部呼出的气息，带动声带振动产生音波。音波进入各腔体（胸腔、喉腔，口腔、鼻腔，头腔等）共鸣美化，最终，发出某个音高、音强、音长，具备自身音色特点的声音。对于任何人来说只要掌握原理，就可以让自己的声音变得好听并且产生变化。其中，头腔和口腔共鸣美化、放大了高频段和中频段的声音，使音质听起来更明快、高昂、兴奋、铿锵有力。因此，如果声音闷暗、低沉，吐字不清，声音听起来不自信，就要增强头腔和口腔共鸣。

生活中的这些习惯都很容易将口腔、头腔的共鸣通道堵塞：紧张的嘴唇、咬紧的牙齿、僵硬的下巴会影响口腔共鸣形成；紧绷的喉咙，坍塌的软腭，下落的笑肌会限制音区，无法释放头腔共鸣。

人的注意力主要在脸部而非嘴部，所以对自己口腔开合的幅度并不敏感。久而久之，就会对口腔的开合状态无意识。

下面让我们进入调整模式：

一般观察。

观察说话时嘴部运动轨迹是小还是大。试试站在镜子面前，看着嘴唇运动，然后说下面一段话："爱情这个东西，它真不是个东西。你若太在意的话，自己会受伤；若是不在意，别人也会受伤。"观察说话时口腔打开最大的程度是什么样的，口腔打开最小的程度又是什么样的？也许你的感觉还不够明显，因为说话时口腔运动较快，除非眼力特别好，否则很难观察到口腔的细微变化，所以需要进行特定观察。

特定观察。

练习发"a"音。发出"a"这样的音，然后观察此时口腔打开的最大程度。请注意，不要特意地去撑大，我们需要找到自己最自然的嘴部张开状态。然后，再发出"ü"音，观察口腔的最小闭拢程度，这就是我们发音时口腔打开状态的最大和最小值。

检查头腔共鸣区入口和通道是否由于粘连而被堵的方法：撑住腰部，打个高声的哈欠，然后学羊叫。如果出来的声音很单薄、偶尔会有破音，说明高频部分的音质有问题。高音应该清晰明亮、不破音，发出的是真声，而不是稀薄的虚声（也叫假声）。

让音色变明亮的科学方法。

1. 提高常用音高

提高常用音高，就能提高中、高音区共鸣腔的使用比例，释

放明亮"高音炮"。

中、高音区共鸣腔为口腔、头腔,因此,适当提高常用音高,增多口腔共鸣、头腔共鸣的比例,中、高音区的声腔就能响起来。平时可多做爬音阶练习、哼鸣练习,使中、高音区共鸣腔兴奋起来,音调高度控制在"mi"的音调高度。

通过练习,当发"mi""fa"的音,口腔、鼻腔都有较强共鸣时,说明常用音高提高至中、高音区,口腔、头腔共鸣初步打开了。如果再想提高,把头腔共鸣做得更好,还可做"哼鸣"练习,只是在意识里,要让"哼"冲击头顶、后脑勺等头骨各部位。打开口腔、头腔共鸣具体方法如下:

(1)口腔自然闭上,牙齿微微松开,气往鼻子后面猛冲,同时用本嗓发出这个"哼"字。

(2)气冲的位置往口腔里移一下。

(3)气冲的位置在口腔中间硬口盖部位。

(4)气往口腔后斜上方冲。

(5)气往后咽壁部位冲。

(6)气从鼻腔往额头方向冲,这一步比较难,要花较长时间,眉心处可能才会有振动。

(7)进行有台词的呼唤练习,控制气息,夸大连续,从低到高扩展音域。一开始横膈肌小发力,声音响度减弱、音调下降、声音转虚、音色暗淡。距离越远,横膈肌越发力,声音响度增强、音调升高、声音转实、音色明亮。

2. 坚持用气发声,高音不破、不转假声

想象某场年会晚会上,两位主持人情绪激动的时候,试图将声音变高来调动现场的氛围,结果声音变细变高,直到破音,声

音消失。这是在高音区声音控制能力弱的体现。

音高上不去，主要是因常用声区不在高音区，音域比较窄，到高音区时声音就会破音，或转假声。人体的中音区到高音区之间有一块"天花板"，这个天花板就是软腭，多数人平时的软腭是塌下来的，口腔内壁松软无力，口腔里没有形成苍穹状。因此无法升音调。此外，单位时间冲击声带的气息供应量增多，气息就强，声带闭合一定会因为产生的对抗而越来越紧，振动频率因此会变得越来越高，从而使音波中中频和高频的比例增加，缺乏气息支撑音高自然上不去。举个例子，说悄悄话时气息很弱，音波振动慢，音色就很散、暗淡；边跑边说话的气息很强，音波振动快，音色就很集中、明亮。如果用最强的气息冲击声带，音波振动频率最高，发出来的音色也就自然改变了，变得特别明亮。

直观来说，声带闭合紧时，振动频率高；声带松时，振动频率低（如图 5-10 所示）。声带振动频率的改变依靠肺部呼出的气流冲击声带。整个过程中，声带是被动的，气流是主动的。这是振动频率低和振动频率高时，声带的不同状态。

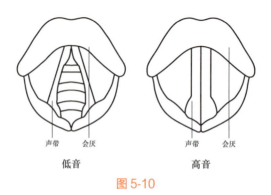

图 5-10

3. 改善发声点位置，让发音靠前，而不是靠后

声音滞留在后鼻孔，没有完全出来，音色就会变得暗闷。把口腔空间里的软腭挺起来，后声腔打开了，滞留的声音就通畅了。口腔空间更宽敞之后，气息进入到口腔空间的流速变缓，同样的气息进去之后，流速变缓会使音波反射更充分，激发出来的共鸣就会更加明显。可以再多练习拼音"y"开头的字，如"丫"，发音点就会靠前。

第六章

释放情感:让声音不再"平平"的

第六章　释放情感：让声音不再"平平"的

一、你真的懂释放情感吗

> 涂老师：
>
> 　　你好！我觉得自己平时说什么都一个调，自己的声音没感情。有时候读东西，觉得自己没有感情。
>
> <div align="right">蕊蕊</div>

> 蕊蕊：
>
> 　　你好！我们所说的每句话都有语气和情绪。举个例子，"我吃过饭了"和"你吃过饭了吗"就是两种完全不同的语气，前者是陈述语气，后者是疑问语气。

有声艺术讲究声随情动。

　　声随情动，意思就是声音随着内心和思想的变化而变化。声音除了音质好还要有感情，不能过于单一、硬邦邦的，听起来像个机器人。

　　声音同音乐一样，它的感情是用"听"的。没被录下来的声音是转瞬即逝的，有声语言的感情存在于说出口的当下。人的声音里有语气和情绪，掌控好感情，所说的话才能被别人听进心里，否则听众会觉得："你的话让我无法相信，因为你的声音没有一丝感情。"和人交流，声音真诚、感情诚恳很重要。

　　人耳对有感情的声音很敏感，平时我们开车时导航中的电子

语音是标准的，音色也不错，但是听久了会让人觉得不舒服。这正是因为机器语音都是平均语速和音高，缺乏语气和情绪，没有快慢高低的变化，不如真实人声，能传递出真情实感。

我们的内心情感和思想一直都有变化。举个例子，恋爱时发的微信语音："你干吗""对不起""我也不知错哪里"，与分手前发的微信语音："吃了没""早点睡""今天开了一天会"，内心情感和思想不同，语气肯定不同。为了传达出内心的情感，声音自然也会释放出相应的变化。感动人心的言语如果没有配合有感情的声音，听起来会缺乏真诚，而一句加入情感的平常话可以感人肺腑。

释放语气和情绪。

人有四种最常用的语气和七种本能的情绪，可用于传达内心的情感。四种常用语气是陈述、疑问、感叹、祈使，七种常用情绪是喜、怒、哀、乐、爱、憎、欲。

日常生活中，"语气和情绪"这个最简单的搭配，可以传达内心态度、释放情感。多数情况下，我们说话都是陈述语气。同时，可根据具体的内心情感、情绪变化，表达出七种常用情绪的变化；多数情况下，我们都是中立的情绪。

学员曾问："为什么日常用语主要是陈述语气和中立的情绪呢？"

人每天常用的语气中用得最多的是陈述语气，比如，"知道了""我要上课了""我的快递到了""我吃过饭了""我了解了"，都是陈述语气。我们所看到的文字中，只要文稿中出现"、""，""。"等标点符号，就是陈述语气的提示。

第六章 释放情感：让声音不再"平平"的

在每句话中释放语气和情绪，声音就能充满感情。不仅日常说话如此，朗读文章时，同样可以释放情感。文章是整体，语句是部分。一个小时的讲话，是由每一分钟组成的，一个段落是由每个句子组成的。只要每个句子体现出语气和情绪，整段下来，就会呈现丰富的情感。如果每个句子都有具体的语气和情绪，整段话也就充分表达了内心的情感。

举个例子，以下整段话，都可以用陈述语气和中立的情绪朗读。

生活如洪流般裹挟着我们前进，也掩埋了成长路上犯过的错误。每当我们想要忘却的时候，那些挥之不去的陈年往事却会自行爬进脑海，折磨着我们的内心。只有直面不堪的往事，揭开疼痛的伤疤，面对真实的自我，才能获得内心的救赎。

今天为大家介绍的这本书《追风筝的人》，讲的是关于背叛与救赎的故事。故事发生在阿富汗，主人公阿米尔少爷与仆人哈桑情同手足。一次风筝大赛后，哈桑身上发生了一件悲惨的事情，阿米尔少爷因为怯懦没有选择站出来帮他，反而逼走了他们一家。阿米尔跟父亲逃亡到美国，但他的内心始终无法原谅自己当年对哈桑的背叛。时隔二十年，他踏上久违的故乡，开启了自己的救赎之旅。

除了以陈述语气和中立的情绪为主外，要想精确传达出每个句子的内在态度、情感，可以灵活运用语气和情绪的组合，至少能呈现 28 种声随情动的变化。举个例子，《红楼梦》中，林妹妹第一次进大观园，和贾母见面时，这些人物对白所使用的语气和情绪分别是（见表6-1）：

表 6-1

语气情绪	动作	人物	对白
陈述、感叹语气 哀的情绪	大哭	贾母	我的心肝儿肉啊!我的这些儿女,最疼的是你母亲,如今她先舍我而去,连面也不能一见,让我怎么不伤心呐。
陈述、感叹语气 哀的情绪		大舅母	好了好了,别哭了,别哭坏了身子。
陈述语气 中立的情绪	退两步,跪行大礼	林黛玉	黛玉拜见外祖母。
陈述语气 微怒的情绪	忙扶	贾母	起来起来。怨我不好,明明到了,却又哭哭啼啼,惹得你也伤心,当真是老糊涂了。
陈述语气 中立的情绪	指着大舅母	贾母	这是你大舅母。
陈述语气 中立的情绪	行礼	林黛玉	拜见大舅母。
陈述语气 爱的情绪	忙扶	大舅母	好了,不必了。
陈述语气 中立的情绪	指着二舅母	贾母	这是你二舅母。
陈述语气 中立的情绪	行礼	林黛玉	拜见二舅母。
陈述语气 爱的情绪	忙扶	二舅母	好了好了。
陈述语气 中立的情绪	指着李纨	贾母	这是你先珠大哥的媳妇珠大嫂子。
	黛玉李纨对视相互躬身行礼	李纨 林黛玉	
祈使语气+乐的情绪	拉着黛玉坐下	贾母	请姑娘们来。今日远客才来,可以不必上学去了吧。
陈述语气 乐的情绪		鸳鸯	是,老祖宗。
陈述语气 爱的情绪	关爱凝视黛玉	贾母	却不知常服何药,如何不急为疗治?

(续)

语气情绪	动作	人物	对白
陈述语气 哀的情绪	拭泪	林黛玉	我自来是如此，从会吃饮食时便吃药，到今日未断，请了多少名医修方配药，皆不见效。那一年我三岁时，听得说来了一个癞头和尚，说要化我去出家，我父母固是不从。他又说：'既舍不得他，只怕他的病一生也不能好的了。若要好时，除非从此以后总不许见哭声；除父母之外，凡有外姓亲友之人，一概不见，方可平安了此一世。'疯疯癫癫，说了这些不经之谈，也没人理他。如今还是吃人参养荣丸。
陈述、感叹语气 喜的情绪	笑者	王熙凤	我来迟了，不曾迎接远客！

二、记住停顿公式，让你每句话都有感情

涂老师：

你好！我不知道如何才能让声音充满感情。另外，我朗读文章时语速会越来越快，可能跟平时讲话快有关系吧。我想要改变，有什么办法吗？

陈贞

陈贞：

你好！语速太快，会导致语气和情绪"变形"。为了使情感被准确传达，一定要注意控制语速。语速是语感的一部分，有了停顿，语速就慢下来了，再配合上每句话的语气、情绪、重音，就能更好地释放情感。

语速飞快、一字一顿，都不可取。

语速是声音情感传达的一部分，语速过快和过慢，都会影响思想感情的传达。语速飞快的人，说话缺少停顿，会让感情"变异"。举个例子，比如这句话："我们可以将零碎分散、相对独立的知识和概念吸收转化为自己的东西，赋予它们逻辑，并且有效地运用这些知识。当拥有自己的知识体系以后，解决问题时就可以形成自己的方法论。"按正常语速读完，就是一般的知识卡片演播，但用十秒钟加速读完，给人的感觉就是太激动了。

语速过慢也会影响情感传达。比如这句话："学习的最终目的，是将知识融入自己已有的知识体系中，这套知识体系不断发展、连接，形成新的知识体系。"按读古诗时的速度读完，会让人感觉不认真。

语速无论过快还是过慢，都会让感情"变形"，都不可取。一般来说，一分钟读完200~220字是正常语速。常见的错误"控速"方式之一是一字一顿。比如这句话："各位书友大家早上好，今天我们要解读的这本书是《声音的价值》。"一字一顿地读完，就像机器语音。

停顿公式"1+2+3"。

分享给大家一个简单的停顿控制方式，可有效控制语速，即"停顿公式：1+2+3"。文本中最常用的标点符号有：顿号、逗号、句号，它们所停顿时长不一样，顿号停顿最短，逗号停顿长一点，句号停顿更长，停顿时间分别是不到一秒、不到两秒和不到三秒。朗读时可以根据内容的不同调整停顿时长，但三种停顿

时间的比例不变。用这个停顿公式，既能给我们的声音加入"暂停"，又能体现出停顿的层次感。

停顿和连接，也叫停连。朗读时有停顿，有连接才能更好地传情达意。

停连的符号有 4 个：3 个停顿符号"▲""∧""⌒"以及 1 个连读符号"⌣"。不同符号应用场景不同：

▲：停顿时间很短，不换气。

∧：停顿号。表示停顿的时间再长些。不论有没有标点符号，都可以用。如果用于有标点的地方，表示停顿的时间再长些。

⌒：间歇号。表示较长时间停顿，可换气。

⌣：连读号。只用于有标点符号的地方，表示缩短停顿时间，连起来读。

停顿和连接对声音的情感表达至少有 4 个方面的作用：

1. 思考梳理

配音员会利用停顿和连接先通读全文，并做出相应的分段梳理，从而做到对整篇文章的情感表达更清楚。

2. 生理需要

任何人不可能一口气不间断地配音或讲话，听众也无法接受连续不断的语言输入，朗读者和听众都需要适度的停顿和连接。

3. 心理需要

有声语言讲究"声随情动"，人的心理和生理密切相关，生理需要必须服从心理需要。停顿和连接的地方、时间长短都不是任意的、机械的，是随着思想感情起伏变化而变化的。

4. 准确显示语意、抒发情感的需要

比如"我们三个人一组"这句话，跟随下列语句中的"∧"符号在不同地方停顿，感受表达的语意有何不同：

我们∧三个人一组。

我们三个人∧一组。

建立"1+2+3"的停顿语感，说话时的语速就会慢下来，就能让听众更容易听懂。在内心提醒自己：没有什么话是必须要一次讲完的，分几次讲完，慢一些，放松一些，让对方有参与感，反而能在你们的对话中创造不期而遇的乐趣与创意。

在有标点符号的地方运用停顿公式处理起来比较容易，因为一看就知道哪里是要停顿的。那么，在没有标点符号或句子很长时，该如何停顿呢？一般来说，7个字以内的是短句，7个字以上的算长句。让我们来看这句话："共情就是理解他人特有的经历并相应地做出回应的能力。"遇到这种情况也不用慌，将长句子拆成短句子，释放停顿即可。

在不引起歧义的地方对下列句子进行拆分和停顿。

春耕时节看农业供给侧结构性改革绿色耕作新模式保障舌尖安全。

全国人大常委会启动产品质量法执法检查。

我国原创手机动漫标准成为国际标准。

国务院办公厅组织开展"放管服"改革专项督查。

好记性不如烂笔头，在语感没有内化成习惯之前，多多动笔标出停连的具体位置和具体处理方法，可以让声音更有感情。标注停连时，注意3个关键点：标点符号是参考；语法关系是基础；内心的情感表达是根本。

停连分类近 10 种，可以先从 5 种最常见的分类熟悉起来。下列例句中，我们可以在练习稿上这样标注：

1. 在容易有歧义的地方，展现区分性停连

最贵的一张值八百元。

最贵的一张∧值八百元。

最贵的∧一张值八百元。

2. 在前后呼应的地方，展现呼应性停连

他∧当过演员，在大学里教过书，还干了几天电工。

"他"是"呼"，后三个短语都是"应"。

3. 在稿件中出现并列、分合的地方，展现并列性、分合性停连

山∧朗润起来了，水∧涨起来了，太阳的脸∧红起来了。

在蔬菜家庭里，百合▲集多种养料▲于一身，含有▲丰富的蛋白质、糖、脂肪、矿物质、铁、磷、钙和多种维生素成分。炒菜，入饭，煮粥都可以，香甜适口，味醇开胃。如果▲把兰州的百合与玫瑰▲调制成"百合玫瑰"，风味别具一格，可以跟莲子羹比美。

火车进站的汽笛一响，她立刻背上包袱，拽着儿子，抱起才一岁多的女儿，匆匆跟随大家往里涌，生怕挤不进去。（这是一段描写动作的文字，由于人物的动作是连贯完成的，所以尽管文中有标点符号，但在处理时需要紧密连接以突出动作的紧凑感。）

4. **强调性停连**

自古称作天堑的长江，被我们∧征服了。

5. 判断性停连

一阵暖风吹过，春天∧真的来了。

停顿、重音，增强句子的情感释放。

每句话有了语气和情绪后，除了需增强停连艺术控制，还要增强对句子重音的控制，继而进一步释放心中情感。

用声音亮出关键词，能更清晰地表达想法，重音往往代表你真正的意思。同一语句由于高低升降的不同，可以表达多种多样的情感和意义。表达含义的重点词语往往就是重音的位置，所以把握重音的关键是找这些重点词语的确切位置，这就需要明确讲话的重点，弄清话语主旨。同一句话，由于重音位置的移动，表意的重点就会发生变化。比如"今天我来这儿讲课"这句话，重音不同，语意就不同：

<u>今天</u>我来这儿讲课（明天不来）。

今天<u>我</u>来这儿讲课（不是别人来）。

今天我来<u>这儿</u>讲课（明天在别处讲）。

今天我来这儿<u>讲课</u>（不是来聊天）。

由此可见，重音的位置对语意有重要影响。正确使用重音，是表情达意的关键。

很多人会以为，只有加大音量才能突出重点。其实你回想一下，那些特别有底气的人，很少会哇哇大叫，仿佛他们轻轻一发，就能箭中靶心，从不会浪费自己的一口气息。多做做横膈肌的弹发练习和气息练习，别让声音力量随意飘散，体会气息的沉着、气息的持久度、声音弹出的力度，我们也可以慢慢拥有王者之声的力量和雄浑感。

句子中的词语在意义上并不是完全并列、同等重要的，它们有主次、轻重之别。正如好听的曲子总是有适当的转折一样，在公众表达中，发言者更要强调重点、突出主要情感。有意识地对那些重要的语词或音节加以强调和处理，可以突显他们的重要性。

除此之外，巧妙设置停顿，也能突出重音。巧设停顿可造成弦外之音，让人觉得"此时无声胜有声"；善于利用语句的停顿，可以让听众思索、回味和期待。停顿是指语言顿挫，在口语表达中至少有两个作用：首先，它作为话语中换气的间隙，既是表明上句话的结束，又是下句话的前奏，以此加强语言的清晰度和表现力，发挥着隐形标点符号的作用。其次，停顿能使口语抑扬顿挫，它以间歇的长短、次数的多寡，影响着讲话的节奏。

和重音一样，停顿的位置不同，一句话表达的语意往往也会不同。

精选重音，从简单规律练起：选名词、形容词及表示逻辑关系的连接词。

把核心词语用加重的形式亮出来。一个人的声音魅力不在于完美的音色，而在于重要内容的准确表达和关键点的有效突出，以便于让听众能理解他的思维、主旨，第一时间抓住事物本质。

比如电视剧《欢乐颂》中安迪出场警告曲筱绡时所说的台词："你不需要知道我是谁，你只需要知道我是 2203 的业主，我用手机软件测试过你的分贝，已经超标了……"基于人物对数字敏感的性格特质，她所说的每一句话都使用了精准的数据并通过有重点的语气传递出令人信服的感觉。

要想用声音体现出每个句子的重音、增强句子的情感释放，可以从简单规律练起，建立重音的语感。一般来说，精选重音：名词、形容词及表示逻辑关系的连接词。举个例子：

各位书友大家早上好，今天我们要解读的这本书是《声音的价值》。你有想过，你的声音也会价值百万吗？我们的日常离不开说话，一个人的声音不仅仅传递表达情绪、感受、态度，声音也可以创造价值。

"《声音的价值》、声音、价值百万、不仅仅、情绪、感受、态度、也、价值"这些词语都符合精选重音的标准。

再如这段话：

家，是寄托我们情感的地方，也是我们疲惫后休憩的地方。女人失去家，意味着失去了情感的根。随处漂泊的日子，容易让人忽视自己对家人的责任。

"家、也是、休憩的、情感的、根、随处漂泊的、自己、责任"这些词语也符合精选重音的标准。

三、声音太平没感情，怎么才能有起伏

> 涂老师：
>
> 你好！我找准句子中的"停顿+重音+（语气+情绪）"了，但是总感觉自己声音体现不出这些细节，缺乏变化，硬邦邦的，怎么改善呢？
>
> 刘秀

第六章 释放情感：让声音不再"平平"的

> 刘秀
>
> 你好！所谓起伏，指的是一起一落。停顿的一起一落是有声和无声，重音的一起一落是轻和重，语气结合情绪的一起一落，需要更多的声音变化。因此，声音必须要有释放出相应变化的能力，才能自如地服从内心情感和思想变化的需求。一般来说，声音越有弹性，能释放的情感变化越多，声音感染力越强。

增强声音弹性，提高演绎水准。

声音也有弹性。弹性即对比性、伸缩性。比如下列这段话中声音就有强弱对比的伸缩性。那天夜里，我一个人走在巷子里，周围特别地安静，突然有人在我身后大喝了一声："站住！""站住"两个字强，其他弱。再如，下面这段话中声音就有快慢对比的伸缩性。隔绝了外面的声音后，顿时安静多了。龙家比想象中更昏暗。我差一点叫出来，我发现，一个十岁左右的女孩子躲在柱子后面偷看。我们可以试着体会这段话想表达的情感，前半句平静、叙述慢；后半句因为受到了惊吓，叙述快。

有声艺术讲究声随情动，意思就是声音随着内心情感和思想感情的变化，而发生相应变化，这才能自如地服从并表达内心情感和思想变化的需求。比如，前面那段话，如果没有用强音量释放出"站住"两个字，句子其他字音部分的对比性和伸缩性就会减弱，情感的表现力也会减弱。

对比变化越丰富，声音的可变性就越多。硬邦邦的声音，就

是缺乏变化的声音。比如电影《功夫》中包租婆，她的声音里没有柔和的对比度，因此，声音传递的形象固化为说话总是硬邦邦的，好像每个人都欠她房租。

每个人都能释放出至少两组声音对比变化，即最简单的强弱、快慢两组对比。我们可以用下列语句进行对比、感受：

强弱对比。那天早上，我像往常一样，吃好早餐，准备出发去公司。就在这时，只听门外响起"咚咚咚"的敲门声，伴随着敲门声，门外有人大喊："快出来，大家快出来，大楼失火了！""快出来，大家快出来，大楼失火了！"这个句子强，其他句子弱。

快慢变化。听邻居说我家里好像闯进了陌生人，我匆匆跑上楼，用力拉开房门。只见孩子正躺在床上酣睡，我的一颗心才算落了地。前半句语速快，后半句语速渐慢。

释放弹性需要这些发声器官的配合。

首先，横膈肌的强、弱控制。横膈肌的控制不仅会增加声音对比变化的丰富性，还会在音域扩展中发挥作用。锻炼横膈肌的弱控制，均匀释放力量：吹纸片、吹灰尘。锻炼横膈肌的强控制，可练习：大笑集中弹发、吹蜡烛集中弹发、狗喘气集中弹发（如图 6-1 所示）。

以下声音弹性的变化，需要横膈肌集中发力：声音响度增强、音调升高、声音转实、音色明亮；

下列声音弹性的变化，需要横膈肌均匀释放力量：声音响度减弱、音调下降、声音转虚、音色暗淡。

第六章 释放情感：让声音不再"平平"的

气息快速呼出，横膈肌发力　　气息慢速、平稳呼出，横膈肌不发力

图 6-1

其次，音域越宽、伸缩性越大，声音弹性越强。如果常用音域比较窄，字音就很容易变短，调值发不到位。所谓音域即声音跨度。一般来说，多数人的音域都能达到 5 度，但是只常用 3 度。久而久之，音域跨度就"减损"了。有学员做"a"音上滑练习时，就反映过："我（声调）怎么都爬不上去！"这可能由于他平时的音域就比较窄，喉咙通道不畅通，因此无法爬到高音域去，声音的弹性和伸缩性自然就减弱了。比如"花红柳绿"这个词的声调发音中，如果声音缺乏伸缩性，发三声"柳"时，就容易声低不下来，发一声"花"时，又高不上去，造成声调调值不准、不到位。"花红柳绿"这个词中，声音弹性的伸缩性如图 6-2 所示：

音域越宽，声音的伸缩性就越大。每个人都拥有一个原始音高区域，人们之间的原始音高区域的差别不会很大。由于种种原因形成不良用声习惯后，我们的说话音域越来越固定，不是偏低就是偏高。比如，声音比较沉闷，是由于后天用声习惯导致的音调固定偏低；娃娃音太重，则是由于后天用声习惯导致的音调固

定偏高。

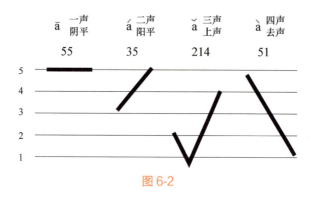

图 6-2

自测自己的常用音高是偏高还是偏低,听"a"音直上直下滑动。具体步骤为:声音从低音起发"a",逐渐升高,然后稍停片刻再降低,直到气停声止。回听时,注意体会:你是高音域的时候上不去,还是低音域的部分下不来?上到高音处,声音是否变得很紧、很稀薄?下到低音处,声音圆润度是否稳定?如果发现高音域的部分上不去,低音域的部分也下不来,而且两端的声音特别不稳定,在颤抖,那就要注意多练爬音阶练习,扩展音域。

如果常用音域比较窄,在一句话中,悲伤的情感"低"不下去,激烈的情感"高"不上来。情感的表现力肯定会减弱。这需要我们进行音域扩展练习,也叫爬音阶练习。进行爬音阶练习时,先调整体态,然后再开始做音域扩展练习(如图 6-3 所示)。

"a""i"混合绕音,螺旋式上绕、下绕练习:发"a""i""u"音,并由低音往上滑动,然后再向下滑动,注意控制好窄口音"i"的口腔开度。加强气息控制,避免声音从嗓子挤出。

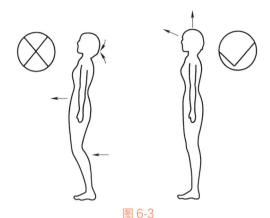

图 6-3

上绕、下绕都要从自然音高开始。自然音高即日常说话的、比较自然就可以发出来的音高。练习时,气息要拉住,小腹逐渐收紧,层层向上,这是上绕。下绕练习相反,即从自然音高开始,气息要托起,层层向下,小腹逐渐放松。

声音的 9 组弹性对比。

音质提升之后,还要继续提升声音的表现力。表现力,也称为感染力。弹性越丰富,感染力越强。除了强弱、快慢这两组人人都能释放出的弹性对比变化之外,还有 7 组其他的弹性对比变化,它们分别是:高低对比、虚实对比、松紧对比、刚柔对比、纵收对比、明暗对比、厚薄对比。释放出的对比变化越丰富,声音的可变性就越多,弹性就越强。

强弱对比练习要领:横膈肌由弱控制过渡到强控制。

那天夜里,我一个人走在巷子里,周围特别的安静,突然有人在我身后大喝了一声:"站住!"("站住"两个字强,其他弱)。

快慢对比练习要领：慢的时候横膈肌弱控制，快的时候横膈肌强控制。

隔绝了外面的声音后，顿时安静多了。龙家比想象中更昏暗。我差一点叫出来，我发现，一个十岁左右的女孩子躲在柱子后面偷看。（前半句语速慢，后半语速句快）

高低对比练习要领：音调由低到高，低的时候横膈肌弱控制，高的时候横膈肌强控制。

奶奶把小女孩抱起来，搂在怀里，他们两人在光明和快乐中飞了起来，他们越飞越音高，飞到没有寒冷、没有饥饿的天堂去。（由低到高）

床前明月光，疑是地上霜。举头望明月，低头思故乡。（由高向低）

虚实对比练习要领：实声的时候横膈肌强控制，虚声的时候横膈肌弱控制。

小美从经理办公室出来，我的心里就一直非常的不安（实声），"小美，他们到底发现了什么？"（虚声）

松紧对比练习要领：松的时候横膈肌弱控制，紧的时候横膈肌强控制。

事情已经过去很长时间了（松），但这血的教训却要永远记住（紧）。

刚柔对比练习要领：刚的时候横膈肌强控制，柔的时候横膈肌弱控制。

刚的练习：

早岁那知世事艰，中原北望气如山。

楼船夜雪瓜洲渡，铁马秋风大散关。

塞上长城空自许,镜中衰鬓已先斑。
出师一表真名世,千载谁堪伯仲间。

柔的练习:

《从前慢》

木心

记得早先少年时

大家诚诚恳恳

说一句,是一句

清早上火车站

长街黑暗无行人

卖豆浆的小店冒着热气

从前的日色变得慢

车,马,邮件都慢

一生只够爱一个人

从前的锁也好看

钥匙精美有样子

你锁了,人家就懂了

纵收对比练习要领:纵的时候横膈肌强控制,语速快,声音放开;收的时候横膈肌弱控制,语速慢,声音收拢。矛盾《白杨礼赞》中,有这样一段话:

白杨树是不平凡的树,它在西北极普遍,不被重视,就跟北方的农民相似,它有极强的生命力,磨折不了,压迫不倒,也跟北方的农民相似。我赞美白杨树,就因为它不但象征了北方的农民,尤其象征了今天我们民族解放斗争中所不可缺的朴质、坚强、力求上进的精神。

朗读这一段时,气与声必须持"纵"的状态,读来才能铿锵有力。如果用"收"的状态朗读,必然会疲软、拖沓、沉重,达不到应有的效果。

鲁迅《社戏》中的这样一段,是必须用"收"的状态读的:总之,是完了。到下午,我的朋友都去了,戏已经开场了,我似乎听到锣鼓的声音,而且知道他们在戏台下买豆浆喝。

明暗对比练习要领:明的时候横膈肌强控制,共鸣位置靠上靠前,音调偏高;暗的时候横膈肌弱控制,共鸣位置靠下靠后,音调偏低。比如,杜甫《兵车行》中这段:

车辚辚,马萧萧,行人弓箭各在腰。

耶娘妻子走相送,尘埃不见咸阳桥。

而当我们聊到吃的东西时,声音更多是明亮的色彩,因为内心很欢快可以体会下列一段话:"北国的兰州虽然寒气袭人,但市场上的新鲜蔬菜却碧绿嫣红,青翠欲滴。水灵灵的蔬菜中,最吸引买主的是洁白纯雅,营养丰富的冬令补品——百合。那层层鳞片组成的果实,宛如盛开的白牡丹,更像怒放的白莲花,格外惹人喜爱。"

厚薄对比练习要领:厚实的声音往往音调偏低,音量偏大,沉着有力,气息相对深沉;细薄的声音往往音调偏高,音量偏小,气息相对浅一些。

《一代人》

顾城

黑夜给了我黑色的眼睛

我却用它寻找光明

四、语气单一不讨喜，怎么才能有魅力

涂老师：

你好！我是一个特别想改变声音的人，对声音特别不自信，因为我的声音特别不讨喜。大家给的反馈是，我说话总是采用责备的语气。我明明没有生气，但是为什么别人觉得我生气了呢？我特别想改变现在的声音状态。

张梅

张梅：

你好！音量过大会让我们的语气变硬，其结果是，所有的语气听起来都像"责备"。所谓语气就是说话的口气，是传达内心态度的工具。如果我们说话的口气温和，就能够让对方感受到我们的态度温和；反之，别人就会认为我们内心的态度是在责备他们。

尽量少用祈使语气。

"用合适的语气说不好听的话"和"用不合适的语气说好听的话"，大部分听众都会选择前者。用合适的语气表达内容，比内容本身更重要。

散漫的、心不在焉的、粗鲁的、冷漠的、傲慢的、犹豫不决的态度和情绪，都是不合适的方式。有礼貌的、热情的、高兴的、自信的、轻松的、明智的态度和情绪，都是合适的方式。使用即时通信工具时，人会用各种表情包来补充文字的感染力，表

情包是一种对应的画面表达。

语气不是指我们说了些什么,而是指我们说话的方法。多问问自己这个问题:自己的语气和内心态度一致吗?让沟通更和谐吗?

戒掉没有必要的减分项"态度",语气对内在的反应就会更积极。

1. 戒争辩

首先要理解对方有不同的认识和见解,允许对方发表不同的意见。争辩解决不了任何问题,只会招致对方的反感,即便胜出,也得不到对方的认可。

2. 戒炫耀

与对方沟通时,要实事求是地介绍自己,稍加赞美即可,万万不可忘乎所以地自吹自擂。否则,会人为地制造双方的隔阂和距离。

3. 戒独白

目前的环境下很难保证每个人都专心致志,大家的心力水平不同,需要留给听者一些间隙和留白。沟通是双向的思想交流过程,我们不但自己要说,同时也要鼓励对方讲话。通过对方的话语,我们可以了解他的个人基本情况,如:工作、收入、喜好、投资、配偶、子女、家庭情况等。双向沟通是了解对方有效的工具,切忌一个人唱独角戏,个人独白、喋喋不休,全然不顾对方的反应,结果只能让对方反感、厌恶。尽量让对方的表达时间大于自己的表达时间。

戒掉这些常见的"减分项"后,注意我们的语气变化。我们的常用语气有 4 个——陈述、疑问、感叹、祈使。这 4 个语气是

我们最常用的传达态度的工具。

生活中的常用语气及其分量，会影响说话的口气。可以尽量多用陈述语气而少用祈使语气，祈使语气过多，会让人觉得总是在发号施令。有时，我们也许只是在客观陈述一件事实，但由于采用了祈使语气，音量过大、口气太硬，听众就会感受到"责备"。这种情况下只需要把音量减弱、轻柔一些，句子传达的口气就会让人觉得没有攻击性，甚至是舒服。

在生活中，我们会受焦虑、烦闷情绪的影响，在几秒内吸满气息、加码音量，百米冲刺般地将不愉快的内容脱口而出。这种表达会使听众情绪波动，最终导致自己的人际关系受损。大家可以观察一下，情商高手都是情绪十分稳定，声音透露出和善愉悦的人。

浇灭情绪怒火，将语气软化，再表达。

不愉快的信息传入大脑时，人的"意识通道"十分狭窄。当情绪被"怒""怨"占据时，人与人之间难免发生争吵，伤人的话脱口而出，不仅影响人际关系，也影响身心健康。

人的情绪往往只需要几秒钟、几分钟就可以平息下来。比如在争执状态下，因激烈而越变越紧的声音，可以通过"叹一口气"的形式迅速软化。平时生活中多自省、观测自身情绪走向，尽量在情绪爆发前软化自己的声音和表达，以免伤害他人。

日常生活中可注意观察自己的情绪模式主要是哪一种？

将怒火转向他人：小到家庭琐事，大到社会上的"过激杀人"事件……一串怒火往往会引发多个"连锁反应"。瞬间爆发的情绪确实需要转移，但千万别再把这个"靶标"对准他人。

继续争吵：越生气，越想争个输赢。事实上，此时的争吵早已脱离了问题本身，变成了毫无意义又彼此伤害的指责。

发情绪"咆哮贴"：生气后习惯在微信、微博、QQ上"咆哮"发泄。

很少有人能在怒火冲头的时候做到心平气和。当我们拥有愤怒脸的时候，声音和语气也会受到强烈感染，最终形成声音炸弹。

典型的声音爆炸感：冲动时，全身各级神经都会发生相应变化，从而带动声带发出完全不同的声音音量，不仅导致声音中充满尖声犀利、语气变硬还容易加重对对方和自我的不满。各类都市情感剧中，都不乏这类角色的呈现，最典型的形象就是"容嬷嬷"。

借助把口气"软化"的动作将自己从情绪中快速抽离。平静之后，再就事论事，做真正有价值的沟通。而这种"抽离"就是在向大脑传送愉快的信息，争取建立正向、积极的控制暗示，有效地抵御不良情绪。具体抽离步骤如下：

第一，胸部挺直，建立积极的控制中心。胸部挺直则可以让自己的肺部吸入更多氧气，用闻花香的方式深呼吸，可以提醒你马上转移愤怒情绪，避免气息向上升腾。想想高兴的事，有利于缓解紧张气氛，避免发出咄咄逼人的声音。

第二，多做培养耐心的呼吸训练。平时可进行最简单又有针对性的呼吸训练，培养自己的耐性，具体步骤如下：

1. 身体放松、两肩打开。

2. 叹一口气，排出肺里的空气。

3. 想象忽然感到放松下来的感觉，比如悬在心中的重要事

情终于落幕了。

4. 开始吸气，当肺部再次被空气充满的时候，想象一下气息是从我们站立的脚底下的土地中缓缓升起来的。空气是新鲜的，如同春天发出的嫩芽一样，充满了氧气和润泽的水雾。

5. 深深地吸饱，让空气将肺部填满，想象空气像凉凉的溪流一样，流经你的鼻腔，流进你那弹性十足的小腹。

6. 缓缓地呼出气息。呼吸的时候将注意力放在自己的身上，关注你身体上出现的任何一处有紧张感的部位。然后循环往复以上的动作，慢慢地，通过呼吸，让它变得柔软。

做完上述循环，呼吸中带入了更多平缓柔和的感觉，仿佛再次充满活力。

第三，迅速降低起音。生气时，人会自然进入一种兴奋点靠头部的状态，这会让我们发出的声音很紧很高。声音的音波会让对方察觉到语气中的不耐烦继而产生不适，容易促进彼此进入对抗的状态，当一方能控制住自己，降低负面兴奋点时，彼此交流的氛围就被注入了"镇静剂"。

让语气听起来自信、诚恳却自负。

人们听到你的"优点"时，也会认为你做事情更加地诚恳和踏实，而别人对你的积极反馈，又会影响你对世界的态度，最终形成正向的循环。

那么，如何建立正向循环？

首先，用让人舒适的音量和陈述语气与对方交流，展现诚恳自信。有的人在电话中生怕对方听不清楚，音量很大，其实对方很可能早已将听筒抛开耳朵好远了，不然耳膜都会被震坏，次数

多了肯定会引起对方的厌烦而关闭了交流的窗口。有人说话时的音量，好像是在联络暗号似的，生怕被人听见了，把声音压得又低又小。自己可能听清楚了，但对方听起来就觉得你嘴巴里好像含了一块糖，一边吃东西一边在说话。声音太大或太小都不好。声音太小，给人连话都说不清楚的感觉；声音太大，听起来很自负，给人很粗鲁的感觉。用合适的音量表达是一种修养，适当的音量让人感到容易接受。

练习方法：选择无人打扰处，在距墙面 15~20 厘米的位置站立，抬头挺胸地开始朗读。当你的耳朵听到从墙面反射回来的声音是一个舒适音量的时候，记住此时状态并设定这个音量为常用音量。常用音量不会导致语气"变形"，这是让语气自信、诚恳的音量强度。

其次，说话时，提醒自己语速应比对方慢一点点。之所以"慢一点点"就好，是因为如果对方说话本来就是简单明了干净快速的，而我们说话仿佛生拉硬套的"慢悠悠"，会给对方种下"做事慢吞吞"的印象。切记不要语速过快，否则会给对方急不可耐的感觉，掌握语速并及时适应对方进行调整，既有亲切感又有专业度。语速同步，频率同步，能够拉近天然的亲近感。

再次，不要用过多的鼻音说话。当你用鼻腔说话时，重鼻音会将所有的语气蒙上一层"灰"，拖腔拉调，让听者十分难受。人们讨厌抱怨、毫无生气、消极的声音，并会对此产生本能的抵抗情绪。

最后，营建利于自我改进的小环境。如果你察觉自己声音中有某些不良的习惯，请将发生雷区写成小字条贴在手机上，提醒你通话时必须规避。有了这样的提醒，我们可以改得更快。所处

环境有助于我们更快地意识到主要问题。这张小字条会在身边潜移默化地影响着你,让你在交谈当中展现出自信、诚恳等积极的一面,为你赢得更多的合作机遇。

五、声音特点不突出,怎么才能有风格

涂老师:

你好!我的声音似乎没什么特点。我录下自己的声音,和别人的对比,发现是一种谁也记不住的声音。我怎么才能有自己的声音特点,被别人注意到?

张华

张华:

你好!这个问题比较个性化,首先还是要想象自己的声音比较贴近哪种类型,想想这种类型的声音有无代表人物,他的声音特点是什么。特点和风格,就是异于常人之处,要形成自己的风格,首先要掌握说话的节奏,找到自己讲起来舒服,别人听起来也舒服的节奏,然后定位成自己的风格,坚持下去。

声音的 6 种节奏。

声音的节奏同我们内在的思想感情一致,如果我们的思想感情呈现出来不同的状态,我们的声音节奏就会不断地变化,显现出不同的特点。一般来说,人们的内在思想感情所体现出的声音

节奏主要有6种，分别是：轻快型、凝重型、低沉型、高亢型、舒缓型和紧张型。

1. 轻快型

节奏特征：基本语气、基本转换都偏于多扬少抑，多轻少重，语节少而词的密度大。基本语气、转换都偏于轻快，重点句段更为明显。

当人们朗读美食的文字时，就会自然地运用轻快型节奏。

2. 凝重型

节奏特征：语势较平稳、声音强而有力，多抑少扬，基本语气和基本转换都显得情绪很凝重，重点句段更为明显。

当我们朗读鲁迅的《纪念刘和珍君》时，就会用凝重型节奏读这一段："在这淡红的血色和微漠的悲哀中，又给人暂得偷生，维持着这似人非人的世界。我不知道这样的世界何时是一个尽头！"

3. 低沉型

节奏特征：基本语气、转换都带有平缓、沉缓的感受，声音色彩偏暗，句尾多显得沉重，语势多为落潮类。

比如，在张爱玲的小说《红玫瑰与白玫瑰》中，我朗读这段话时就会用低沉型节奏："也许每一个男子全都有过这样的两个女人，至少两个。娶了红玫瑰，久而久之，红的变了墙上的一抹蚊子血，白的还是床前明月光；娶了白玫瑰，白的便是衣服上的一粒饭粘子，红的却是心口上的一颗朱砂痣。"

4. 高亢型

节奏特征：基本语气、基本转换都趋于高昂或爽朗，重点句段更为突出。语势多为起潮类，峰峰紧连，扬而更扬，语不

可遏。

比如,《白杨礼赞》中的这段话:"我赞美白杨树,就因为它不但象征了北方的农民,尤其象征了我们民族解放斗争中所不可缺少的朴质,坚强,以及力求上进的精神。"

5. 舒缓型

节奏特征:基本语气、基本转换都较为舒展,常用音量不大,声音着力小,气息长、声音清澈。

比如:"偶尔翻阅唐诗宋词,感觉竟然完全不一样了,好像通过时光隧道进入了古人的内心世界,人生、家国、乡愁、亲情、友情、爱情都鲜活地在眼前出现,自己忽然有了一个奇怪的想法,我能不能够与苏东坡、李后主合作,唱出一些可以代表我们民族的声音,我更有一个小小的心愿,我希望大家都会喜欢这几首歌,大家都来学这几首歌,让1000万平方公里,秋海棠上的繁华与5000年文化的晶晶宝玉,借着歌声,一代、一代地流传下去。"

6. 紧张型

节奏特征:基本转换都比较急促、紧张,我们可以很直观地听出,简单的一句话也能让人觉得有事关重大的紧迫感。

比如,张爱玲小说《倾城之恋》里,白流苏和她的女仆在香港躲避战火这一段,紧张型节奏更能使人产生画面感:"阿栗怪叫了一声,跳起身来,抱着孩子就往外跑。流苏在大门口追上了她,一把揪住她问道:'你上哪儿去?'阿栗道:'这儿登不得了!我——我带她到阴沟里去躲一躲。'流苏道:'你疯了!你去送死!'阿栗连声道:'你放我走!我这孩子——就只这么一个——死不得的……阴沟里躲一躲……'流苏拼命扯住了她,阿栗将她

一推,她跌倒了,阿栗便闯出门去。正在这当口,轰天震地一声响,整个的世界黑了下来,像一只硕大无朋的箱子,啪地关上了盖。"

用好下列几种节奏转换"组合拳",语言感染力瞬间升级:

1. 欲扬先抑,欲抑先扬

声音的高低变化,形成峰谷相间的起伏关系。拿到一段文字,其主要部分必须以较浓的情感色彩、较重的声音分量表现出来。明确了主要部分,还要认真考虑次要部分如何表达,如何用声音为主要部分铺垫陪衬。主与次之间,有时用抑扬显示它们的区别和联系。如果主要部分要扬,次要部分就要抑;反之亦是。

2. 欲快先慢,欲慢先快

快慢问题,在比较中表现为语节中词的相对疏密程度,语节中词疏则慢,词密则快。同样,少停紧接就快,多停缓接就慢。

3. 欲轻先重,欲重先轻

轻重变化,又包括虚实变化。实声中有轻重之分,轻到一定限度就会转为半实半虚的声音。由轻转重、由实转虚等,能够形成轻重相间、虚实相间的回环往复,造成节奏感。

我们可以通过朗读散文练习情绪的节奏,下列整篇文章是以回返往复、错落有致的方式布局的。

《对岸》泰戈尔

我渴望到河的对岸去。(舒缓的)

在那边,好些船只一行儿系在竹竿上;人们在早晨乘船渡过那边去,肩上扛着犁头,去耕耘他们的远处的田;在那边,牧人使他们鸣叫着的牛涉水到河旁的牧场去;黄昏的时候,他们都回

家了,只留下豺狼在这长满着野草的岛上哀叫。(轻快的)

妈妈,如果你不介意,我长大的时候,要做这渡船的船夫。(稍微紧张的)

据说有好些古怪的池塘藏在这个高岸之后。雨过去了,一群一群的野鸭飞到那里去。茂盛的芦苇在岸边四周生长,水鸟在那里生蛋。竹鸡摇着跳舞的尾巴,将它们细小的足印印在洁净的软泥上;黄昏的时候,长草顶着白花,邀月光在长草的波浪上浮游。(舒缓的)

妈妈,如果你不介意,我长大的时候,要做这渡船的船夫。(舒缓的)

我要自此岸至彼岸,渡过来,渡过去,所有村中正在那儿沐浴的男孩女孩,都要诧异地望着我。(稍微紧张的)

太阳升到中天,早晨变为正午了,我将跑到您那里去,说道:"妈妈,我饿了!"一天完了,影子俯伏在树底下,我便要在黄昏中回家来。(轻快地)

我将永远不像爸爸那样,离开你到城里去做事。(稍微紧张的)

妈妈,如果你不介意,我长大的时候,要做这渡船的船夫。(舒缓的)

节奏的类型不是单一的,更不是一成不变的。对节奏的类型和节奏的转换方式有了认识之后,就能用不同的声音形式去精准地表达出情绪的变化,让自己的声音更富于变化性和感染力。同时,也能识别对方语言节奏中传递的内心状态,快速理解他人。

从噪音到"乐"音的秘密,快速塑造声音的 6 种节奏。

学员来信中提到:"我现在声音不好听,我没有好的音质,就算有了节奏又怎么样呢?"其实,不管现在说的是方言、普通话还是外语,只要声音里体现了节奏,就能从噪音变成"乐"音。

我们听歌手唱歌,有的歌手嗓音沙哑,但是却很有沧桑感;有的歌手连字也吐不清,却成了乐坛天王。因为他们的声音,体现出了音乐的节奏感,而不在于本身的音质如何。

所谓节奏,就是有规律的变化。我们可以用 4 个字来理解这 6 种节奏的规律变化,即高、低、快、慢(如图 6-4 所示)。

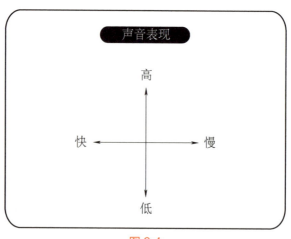

图 6-4

从最低到最高,就是音调高低"do re mi fa so"的变化;从最快到最慢,就是快八拍读"八百标兵奔北坡"和慢八拍读"八百标兵奔北坡"中间产生的语速变化。运用这 4 个字来两两

组合，就能表现出 6 种节奏的声音变化。

高快、高慢——高亢节奏：比如，电影里恶人凶狠说话的声音。

低快——紧张节奏：比如，晚上听恐怖故事里的声音。

低慢——低沉节奏：比如，长辈们语重心长说话的声音。

低慢——凝重节奏：比如，宣读哀悼词时的声音，咬字、音量皆重。

高低适中、快慢适中——舒缓节奏：比如，邓丽君说话的声音。

高低适中、语速比舒缓快一些——轻快节奏：比如，综艺节目主持人的声音。